國立臺灣藝術大學
工藝 ‧ 視傳設計系校友會
慶祝創系六十週年
校友聯展作品專輯

陳 志 誠 國立臺灣藝術大學 校長

　　本校經歷專科時代、學院階段,至民國 90 年升格後為大學時代,至今已走過 62 個年頭,一如本次展覽主題之砥礪,一路走來雖艱辛卻也引領國家藝術教育之風範。而工藝學系及視傳設計學系在多次改制與變革後,其間作育無數設計人才投入職場,對國家各方面均已卓有貢獻。

　　美術工藝科創立於民國 46 年,當時美工科的盛名是每位有志投入設計專業的學子所心嚮往的,歷經了「有時而脩,砥礪磨堅,莫見其損」的不斷精進與經營,培養優秀傑出校友於各藝術領域中,其成就揚名國際者不計其數。此次九大類別的策展人分別徵集了各方前輩先進們傑出作品,傳承予莘莘學子的苦心不在話下。回首臺藝的歷史發展,就如同一部現代臺灣藝術史,策展人們所策劃之展覽更是令參與者身歷其境於臺藝 62 年來的歷史,更因而知道臺藝之名歷久彌新。

　　在臺灣藝術教育發展過程裡,臺藝人從不曾缺席,實應歸功於歷屆及現任院長、所長、系主任、科主任及同仁們一直以來積極辛勤付出,猶記「國立藝專」時期、在設計教育剛萌芽的時代,美工科之名與優秀設計人才幾乎劃上等號,藝專之名亦因而深植人心。此時的臺藝大學制規模與資源已臻完備,在藝術教育的領域內已不可同日而語,接下來還要憑藉校友們跟母校一起打造「美大臺藝」的品牌,一同展望國際,攜手寫下設計下一個 60 年的美好歷史!

游 冉 琪 人文遠雄博物館 館長

　　在過去很長一段時間裡,藝術品與工藝品壁壘分明,若說藝術品是觀者與創作者之間的情感交流,那麼工藝品則是對於大眾的實用價值,因此「功能、技藝、量產」自然的成為工藝的標籤;然而,時至今日,創作者不僅重視工藝的美感,更強調與人之間的關係、甚至之於社會的意義。另一方面,在我們生活中,視覺傳達設計無所不在,且近年來拜科技發達之賜,媒體、科技的應用加入其中,使之朝向更為多元的發展。不論是工藝的發展或是視覺傳達的變化,他們伴隨著人們的生活成長,而科技的導入、藝術性與人文價值的提升,皆是現正持續發生且令人眼睛為之一亮!

　　今年適逢國立臺灣藝術大學工藝、視傳設計系創系 60 週年,我們很榮幸能與校友會合作,在人文遠雄博物館推出《砥礪六十》展覽;博物館自開館以來,持續關心臺灣藝術發展,並推出系列的活動與展覽,希望將藝術推向群眾,帶進你我的生活之中,讓藝術不再有距離;我們期待由臺藝大兩系培育的英才,將其在這條創作道路上的豐碩成果,聯手展現於大眾眼前,一同看見其飽滿的創意能量,以及生活與藝術的完美結合!

　　　　美大臺藝 · 國際學府　　　　　　　　　　　藝術即生活,
　　　　　　　　　　　　　　　　　　　　　用美和創意品味生活的點滴。

陳志誠

王 銘 顯 國立臺灣藝術大學 前校長

　　我是臺灣藝術大學國立藝專美工科第一屆畢業生，國立藝專美工科第一屆第二屆是五專生，從第三屆開始才招收三專生，當年我在報紙上看到招生廣告時，沒有校地，是在建中考試，錄取後寄讀在臺師大工教系，當年師資有許多是臺師大工教系和美術系老師，第三年才搬到板橋附近的浮洲里，是一塊河川地，當年學校旁邊上游還沒有建石門水庫，被水利局規劃成一塊洩洪區，依法只能蓋平房，為了師生安全，特別准許蓋一棟兩層樓的避水樓，可見當年是如何的慘淡經營。

　　藝專早期的硬體設備雖然簡陋，但是師生的學習風氣頗為高昂，民國 51 年在藝專畢業後服兵役期間，我就通過教育部的留學考試，退役不久隨即東渡日本，考上國立東京教育大學（後來改名筑波大學）工藝系插班大三，我是藝專美工科畢業生第一個海外留學生，大學畢業後考上明治大學環境設計研究所，在民國 59 年研究所畢業返臺進入臺塑企業王永慶新成立的明志工專工業設計科，當年該科的師資陣容都是留德留日的歸國學人，也是臺灣近代設計教育的菁英。

在明志工專服務 6 年後，民國 65 年回母校國立藝專當副教授兼註冊組組長，歷年接沈國仁老師後任的美工科主任，這也是校友第一位擔任母校美工科主任之職位。爾後，我記得當過總務主任，出國到日本筑波大學擔任客座教授，又回鍋當科系主任，前後共有 12 年之久，在民國 83 年國立藝專升格為臺灣藝術學院，接著解嚴，政府為了實施校園民主化，全國公立大專院校校長從官派改為遴選制， 我在民國 87 年被遴選為臺灣藝術學院第一任校長，這也是國立藝專有史以來第一位當母校校長的校友，當選校長之後我非常努力的打拼並結合全校師生和歷屆畢業校友的力量，同心協力在 3 年後的民國 89 年將國立臺灣藝術學院升格為國立臺灣藝術大學，所以我也是國立臺灣藝術大學升格後的第一任校長，到了民國 92 年退休前後在母校服務了 27 年之久， 在退休前還經歷 911 大地震，替臺灣藝術大學蓋了一棟有史以來最高的 10 層樓教學研究大樓。

　　從 15 歲進入國立藝專到 63 歲臺藝大退休，我的一生都是在台藝大打拼，到現在還是台藝大的榮譽教授，臺藝大是我的母校也就是像母親一樣的照顧我，他給我的感覺像一位瘦小的母親，但一直呵護著我們這些愛好藝術的學子，讓我們這些學習藝術的孩子們成為臺灣藝術發展的原動力，所以臺灣藝術大學的歷史堪稱為臺灣的藝術史，臺藝大是我們的母校我們以您為榮。

宋 同 正 台灣創意中心 執行長

　　如果一甲子代表的是一段歷史軌跡，那麼 60 年對於台灣藝術大學工藝、視覺傳達設計學系而言，應該是一部台灣設計與藝術教育的演進史。

　　60 年的歲月，可以讓人從年少變白髮，這段不算短的時間裡，系所送走了一屆屆的畢業生，也為台灣的藝術與設計界造就了不少人才；從當年藝專時期的美工科，到學院時代的工藝學系，歷經文化、經濟變遷與社會環境需求，蛻變成今日的工藝設計學系與視覺傳達設計學系，而今 60 周年作品展出及專輯出版在即，著實令人興奮！

　　這次參展的對象為台藝大工藝設計系、視覺傳達系、及美工科日夜間部、在職班、研究所等歷屆校友，還有專、兼任師長；作品共計九大類別，含括了視覺設計（電腦繪圖、海報、包裝、平面設計）、陶藝、金工、工藝複合媒材、漆藝、產品設計、攝影、插畫與藝術創作（油畫、水墨、水彩、版畫、雕塑）等等，包羅萬象，精采萬分。

　　觀看這本專輯，彷彿搭著藝術與設計領域的時光列車前進，60 年，兩萬多個日子的精華，於其中依稀看到了學子們上車又下車，搭車的人從學生變成社會人士，也有些人又當了老師，繼續在這個領域教育著下一代。藝術的殿堂何其廣大，這班列車沒有終點，終將邁向更好！

台藝大是培育藝術、設計人才的推手，
相信下個六十年將會有更輝煌的成果！

許 耿 修 國立臺灣工藝中心 主任

　　母校前身為「國立藝術學校」，成立於民國 44 年，並於民國 90 年獲准升格為「國立臺灣藝術大學」，除延續承先啟後的歷史任務，並堅持『積極創新、追求卓越』辦學宗旨。母校為國內藝術大學之最高學府，數十年來，作育英才無數，舉凡國內有志於藝術創作之人才，皆以進入母校受業為榮。

　　母校這半世紀多來的發展，就等同於書寫了一卷臺灣藝術現代史，優秀的傑出校友實不勝枚舉，如榮獲第 78，85 屆奧斯卡最佳導演獎的李安及侯孝賢、第 8 屆總統文化獎的陳俊良、王童、馬水龍、朱宗慶……等知名導演、音樂家、美術家、設計家；他們優異、傑出的表現，不僅母校引以為傲，也展現母校在藝術教育上所締造的豐碩成果。

　　今年欣逢工藝、視傳設計系創系六十週年，特廣邀國內外師生，踴躍提供個人創作精品以為慶祝，且參展者眾，除呈現系所 60 年來的歷史發展軌跡與蓄積 60 年的設計能量，更彰顯歷屆校友之強大凝聚力。

　　耿修忝為校友，在校期間深受師長鼓勵與啟發，適逢「砥礪六十大展」，特此獻上祝福！

林 榮 泰 臺灣創意設計中心 董事長

　　國立臺灣藝術大學於民國 46 年成立美術工藝科，是臺灣第一所有設計科系的大專院校，開啟台灣設計教育之先河，其後 60 年的發展一直以「務實」為主，對臺灣設計教育的發展具指標性的作用。一甲子以來，培養無數設計菁英，對臺灣設計界影響極大，並見證臺灣設計發展軌跡。

　　為展現校友創作能量，增進藝文交流，提倡全民美育，推展創作風氣；國立臺灣藝術大學工藝、視傳設計系校友會，特別在此關鍵時刻籌劃辦理《砥礪六十》系列活動，冀望於工藝與視傳設計領域發展的歷史脈絡中，《鑄就未來》臺灣設計教育發展願景。

　　工藝乃是藝術、文化與科學的整合，用以解決社會的問題，並重新定位生活型態。本次展出的內容涵蓋：視覺設計、陶藝、金工、工藝複合媒材、漆藝、產品設計、攝影、插畫與藝術創作等九大類別。每件作品都充分展現如何經由「生活文化」轉換為「設計創意」，這正是設計教育未來的課題 ─ 「文化創意」如何「加值設計」。

　　　　　　鍛鑄群英六十年！

謹以
砥礪六十，思古悠情；台藝設計，教育典範；
鑄就未來，再現風華；引領創新，藝術楷模。
　　祝賀 「砥礪六十，鑄就未來」 圓滿成功！

許耿修

林榮泰

于 春 明　台灣優良設計協會 理事長

　　豪文總監是台灣優良設計協會的常務理事，而台灣優良設計在20年前（1997）成立，透過經濟部的號召與協助，由創會理事長和成HCG集團的邱俊榮前總裁，集結一群重視設計且得過國內外設計大獎的廠商會員所組成，歷任理事長包含台灣區家具工會理事長陳昌秀、優美家具陳俞宏總經理、大東山珠寶集團呂華苑董事長，吉而好集團侯淵棠總裁，直至今日，優設協會會員所觸及的產業更橫跨了３Ｃ電子、珠寶、文創、衛浴、工藝、家具等各大產業領域，因而更能體會設計對於台灣品牌行銷的重要性。

　　17年前本會深深覺得由底層培養台灣設計人才，必須從學校厚植台灣設計力的根基，因此會員萌發主動創辦『台灣新一代設計獎』之意，在獲得經濟部、教育部、文化部、外貿協會及各界長官的鼓勵之下年年舉辦「台灣新一代設計獎」（現已改名一金點新秀獎）至今，從最初約300件參賽作品到最近一屆超過5000件作品參賽，更在在顯示了台灣學界對此獎賽的重視與支持，更是台灣設計具影響力的協會。

　　本會以產業界觀點為出發，並基於考量到設計產業與企業永調經營的未來，所以協會除設立贊助特別獎外，更積極為學界與業界搭起橋梁，鼓勵年輕新血的設計創作。同時，台灣優良設計協會每年因廠國際時勢潮流變化辦理國際設計行銷論壇、產業生生不息媒合會、異業交流合作會，本持一實厚植台灣設計力的初衷。而同為設計人才搖籃的國立台灣藝術大學，為全台第一所培育藝術設計人才的高等學府設計學院是國內員備完整藝術與設計數育領域的知名學院，身為國內最早成立美術工藝科系的工藝設計學系、及國內最早成立大專院校設計專業科系的視覺傳達設計學系，對台灣設計界更是有著不可抹滅的成果貢獻與歷史地位。透過此次「砥礪六十」聯展，發揮台藝大工藝設計學系及視學傳達設計學系校友的創作能量，將這60年來所累積的精彩創藝展示大眾，個人深深感受到台藝大與工藝設計學系及視覺傳達設計學系校友對於藝術、設計、美育的用心，在此衷心祝福展覽成功！

理事長

林 磐 聳　中華民國工業設計協會 理事長

　　國立藝專美工科是台灣早期培育美術工藝與設計專業人才的搖籃，伴隨學校不斷地成長茁壯，與歷屆校友多年來投身在台灣設計發展樹立標竿，已經成功塑造「藝專美工科」=「台灣設計」代名詞的形象。

　　2017年欣逢國立台灣藝術大學工藝系、視傳系創系60週年，邀請了歷屆傑出校友與專兼任教師舉辦「砥礪六十」展覽，分成視覺傳達、陶藝、金工、工藝及複合媒體、產品設計、漆藝、插畫、攝影、藝術創作共九個領域，展現該系歷年培育多元創作的豐富成果，奠定台灣文化創意產業發展的堅實基礎，更是推動台灣經濟建設與提升國民生活美學具有卓越貢獻的學府；本人謹代表台灣設計聯盟及中華民國工業設計協會，獻上誠摯的祝福：「六十載，作育台灣設計英才；一甲子，化生全球創意瑰寶。」祝願日新又新、生生不息！

攜手並進，共創未來！

施 令 紅 中華民國美術設計協會 理事長

　　臺灣藝術大學發展至今，走過數十年的歲月與經營，實屬不易！多年以來，臺藝大在藝術領域的專精，藝術多元化的教育，輝煌的歷史淵源，以及歷屆校友們的傑出表現，一直都是有心投入藝術實務或藝術事業發展學子們的不二首選。尤其在設計藝術領域上，走過一甲子的承載，無論是學校或系上透過前輩們的篳路藍縷、用心經營，進步改善、改善進步，使得現在豐碩的成果，著實在台灣的藝術設計領域，劃下不可或缺的重要歷程和角色。歷屆來，畢業校友們人才濟濟，在各方展露頭角。有幸身為校友一員，對母校的孕育與師長的栽培深深感謝。身為臺藝人也以臺藝人為榮！希望臺藝人團結合作，共創未來藝術設計更多的發展可能性，傳承綿延這樣的優質的精神，締造更好的成績與表現。

共創設計藝術新未來，
傳承綿延優質新精神！

章 琦 玫 中華平面設計協會 理事長

　　一轉眼，當年的國立藝專如今的國立臺灣藝術大學，已經走過了一甲子。校友會呂豪文會長邀我寫序，記憶立即把我拉回到新生訓練的場景，秋老虎的艷陽把新生們烤的汗流浹背，雖然坐在大禮堂內卻依然汗如雨下……一切是如此的遙遠卻又歷歷在目，頓時驚覺已經畢業了如此久遠的歲月。

　　當年的美工科即為現在的視覺傳達設計系，最讓人懷念的人體繪畫課程，還需為模特兒點蚊香驅蚊、開電暖爐保溫，素描課的饅頭先吃了再說，然後伸手向「乖」同學索取……從未想過，當時「壞」學生的我自多年前竟在系上開始了兼任的課程，常笑自己是遭到「報應」，現在也正經歷著同學們一如我當時對待師長的回報，哈！視傳系這些年在全系老師們的努力教學下，學界評價頗佳，亦是許多學子們的首選入學志願，在校同學們則在各方面頻獲佳績、獲獎不斷，實在深感與有榮焉。

　　在累積了六十年的豐碩成果此時，願我的母校持續開展更開放、更具國際視野的實質作為，協助同學們所學為社會所用，為業界培植優秀的可用人才，縮短產、學間的供需差距，掌握世界潮流需求，不斷提升使臺藝大能更上一層樓，在藝術、專業領域平台中引領向前。

章琦玫

許杏蓉 國立臺灣藝術大學設計學院院長

　　本校為因應經濟與社會發展之需求，從最初的「國立藝術學校」、「國立藝專」、「國立臺灣藝術學院」，乃至現在的「國立臺灣藝術大學」，期間已經歷多次的改制。

　　回顧臺藝大設計學院的發展，也與臺灣政、經、社會的發展一致，甚至可說是臺灣設計教育的縮影。從最初成立的五年制美術工藝科「裝飾組」與「產品組」時代開始，迄今六十年已是擁有工藝設計學系所、視覺傳達設計學系所、多媒體動畫藝術學系所，三個完整系所和文化創意產業博士班的設計學院，這對於臺灣設計教育的提升具有非常直接的影響，也是一個新的里程碑。雖然發展過程艱辛，但也格外的輝煌與耀眼，造就臺灣無數優秀的設計人才，這些都是所有校友以及全體師生共同努力開創的成果，身為校友畢業三十多年，有幸親身體驗與目睹學院的茁壯，本人深感與有榮焉。

　　設計教育與藝術教育乃是整個國家教育文化的重要一環，環顧國內設計教育，臺藝大設計學院不但歷史最悠久，亦是三所藝術大學中，設計學系結構最完整。學院作為培育臺灣無數設計相關人才的搖籃，2017 年已邁入一甲子，校友會藉此特展活動與外界分享，台藝大設計學院校友對臺灣設計界的成果與貢獻。除珍惜過去得來不易的成果外，更配合時代的脈動以及社會的需要，承先啟後，繼續肩負帶領臺灣設計教育跨越新時代的重大使命，為臺灣設計界盡心盡力，共同面對競爭激烈的時代，擔負臺灣設計教育與設計創新的傳承責任，為臺灣設計邁向新願景而努力。

蘇佩萱 中華民國平面設計協會理事長

　　欣逢本校工藝、視覺傳達設計系邁向一甲子，回顧自國立藝專時期美術工藝科，歷經藝術學院時期之淬煉，奠立現今身為臺灣藝術學界之翹楚的國立臺灣藝術大學設計學院，由臺藝工藝、視傳前輩校友所召集的工藝、視傳設計系校友會特別主辦「砥礪六十特展」，假台北汐止人文遠雄博物館（展覽 2 館）匯聚視覺設計與工藝創作之多元面向，祈使臺藝人淬鍊傳承的六十年豐厚設計學養在當代風華再現。

　　由臺藝工藝、視傳前輩教授領航，全體師生共同努力下，已然開創出豐碩的成果，校友人才輩出，協同導入產業界資源，為扶植臺灣文化創意產業設計創新型導向之發展，多所挹注創作能量。此次遠雄博物館校友聯展，亦可視為臺灣設計教育的一個縮影，匯集相關設計領域實作心得，相互觀摩與學習。主辦單位精心印製專輯《臺灣藝設大匯》除記錄下過去累聚的成果，展現校友們創作能量，更企圖配合時代的脈動，增進與其它華人社會的交流，開拓國際視野，著實為工藝和視覺傳達設計領域的未來揭示更多元設計實踐之可能性，也為貢獻臺灣文化創新於世界舞台上，承先啟後，樹立新里程碑。

臺藝大設計學院
將繼續肩負帶領臺灣設計教育的使命，
為臺灣設計邁向新願景而努力。

呂 豪 文 國立台灣藝術大學工藝、視傳系 校友會會長

國立台灣藝術大學工藝、視傳設計系校友會成立已有 30 年，成立之初全名為國立藝專美工科校友會，後隨國立藝專母校升格為學院、大學，同時，美工科之產品組擴大獨立為工藝設計系，平面組擴大獨立為視覺傳達系，為因應時勢及維繫美工科畢業校友間之情懷，原國立藝專美工科校友會遂改名為國立台灣藝術大學工藝、視傳設計系校友會。

國立藝專美工科成立於 1957 年，為國內第一成立之設計科系，2017 年適滿 60 週年，期間，培育優質設計人才眾多，在國內各設計領域，均不乏表現優異之台藝設計人才參與與展現影響力，何以每年每屆畢業人數不多，卻能多元展現設計能量，這是一個有趣的問題，多少與台藝母校一直以來之自由創作風氣有關。

為慶祝國立台灣藝術大學工藝、視傳設計系創系屆滿 60 周年，校友會特舉辦「砥礪六十」校友聯展，以傳達畢業校友之創作能量，增進與社會各界交流機會，藉以提升生活美學與創作風氣，「砥礪六十」隱喻原本是一顆顆奇形怪狀的頑石，經過學校與職場一磨再磨的無數挑戰，終能去蕪存菁，磨出獨特、堅定而圓滿的美石，顆顆不同，卻各自精彩！「砥礪六十」為傑出校友樊哲賢老師之命名，樊老師也是此次特展主視覺之設計師。

展覽共計九大類別，包括：視覺設計、陶藝、產品設計、複合媒材、攝影、插畫、漆藝、金工、藝術創作等，平均每類別約有 15 位校友參展，舉凡國立臺灣藝術大學歷屆工藝設計系、視覺傳達系及美工科之日夜間部、在職班、研究所等畢業校友及專、兼任師長皆可報名參加，作品無需經由評量篩選，只要報名即可參展，更能顯現台藝設計人才創作能量之真實面。

展出每一類別均為該領域之傑出校友擔任策展人，負責邀約、徵件、佈展、撤展等之事務，如樊哲賢老師為視覺設計類策展人、鞏文宜老師為陶藝類策展人、張釋文為產品設計類策展人、梁家豪及李英嘉老師為複合媒材類策展人、張國治老師為攝影類策展人、林學榮老師為插畫類策展人、陳永興老師為漆藝類策展人、林國信老師為金工類策展人、陳星辰學長為藝術創作類策展人等，「砥礪六十」特展得以如期展開，各策展人確實發揮專業智慧，盡心盡力。

此次展覽總計 145 位校友參展，共展出約 200 多件作品，其中，陶藝類展出人數及作品均為最多，顯示畢業校友畢業後從事

陶藝創作領域最多，似乎也呼應國內陶藝創作之澎渤發展風氣，另顯示插畫類參展之校友及作品數皆為最低，顯示畢業校友畢業後從事插畫創作領域者較少，也似乎反映社會從事插畫創作者之比例，再綜觀此次展出之其他類別參展校友及作品數，大致上均能對應國內各類別創作環境之現況，為何台藝大工藝、視傳設計系畢業校友從事創作之類別分佈與國內創作環境現況發展趨於一致，這又是另一個有趣的問題，這樣的對應關係也增加了「砥礪六十」特展的可看性及重要性。

由於作品展出精彩多元，配合展覽，另印製「台灣藝設大匯」專輯，將 145 位參展人共計約 200 多件作品編印其中，且邀約游冉琪館長、陳志誠校長、王銘顯前校長、許耿修主任、宋同正執行長、許杏蓉院長、林榮泰董事長、于春明理事長、林磐聳理事長、施令紅理事長、章琦玫理事長、蘇佩萱主任等專家學者代表寫序，見證台藝設計人歷經 60 年老、中、青三代之創作能量及特色，「台灣藝設大匯」一書由全華書局命名、印製、上架銷售，流通市面更能拉近與民眾接觸機會，囿於版面受限，規劃以作品圖片為主之編排，確實未能有效傳達創作者設計理念之全貌，然縱觀 145 位參展人均為熱衷於本業之創作專家，往後在他處必有交流機會，本專輯實已烙下了未來足以探究之軌跡。

在開放徵件而無審查評選均可展出的狀況下，展出作品之品質相信已足以傳達或是代表國立台灣藝術大學設計人之創作平均能量，對於有些表現傑出之校友，因人在國外、或身體不適、或涉及母公司智產權等問題而無法參展，未能分享其優質作品是比較可惜的，而展出作品之品質特色是否符合社會各界期待，就交由賢達人士指正論斷，自有改進空間。

非常感謝為本專輯寫序之多位專家學者代表，以及十位不同領域策展人的專業投入與辛勞，也要感謝人文遠雄博物館提供最優質的展覽場地及所有參與展場規劃指正及專輯編製相關事務之諸多先進、學長、前會長及校友們，尤其是 145 位參展人的熱心參與，無私的展出作品分享。

實務創作超過三十年，經常性產生一種「剛要開始」的感覺，那是一種學習與發掘真相的動力來源。

參展人目次

樊 哲 賢

　　與其說是策展，倒像是在盤點老朋友，還好我和學校的聯繫從沒斷過，二十多年來的兼課到 2011 年受聘客座三年，由專科到學院再到藝術大學，這期間的專任老師和學生都還熟，對這次的聯繫有一定的幫助，老、中、青跨世代的校友代表都有。但受限於個人的時間和能力，還是從我較熟悉的校友先邀請，遺珠之憾很多，懇請大家見諒。

　　視覺設計在臺灣最早也是包含在社會上慣用的「美工」一詞，我進藝專時代已細分為「應用美術」，然而都離不開「美」的訴求，但市場的需求不斷在進化，在臺灣，80 年代是企業識別（CI）大行其道，90 年代的主角是品牌（Branding），2000 年開始瘋「文創」，直到 2010 年最熱的主題是「跨界／跨領域」，所謂的美工、應用美術演變到現今的視覺傳達設計（Visual Communication Design），這產業已無法完整界定，廣義地說：凡是雙眼所見都算也不為過，我們可以盡量發揮不受限。

　　六十年一甲子，非常難得，值得回顧，更要前瞻，回顧以往我們引以為榮的優良傳統，前瞻當前及未來的突破創新，校友、老師和同學有志一同，繼續砥礪磨堅Polish for perfect。

　　　　「砥礪磨堅，莫見其損」
　　　　　　　　－淮南子

李 敦 朗

- 國華廣告公司設計部
- 東盟纖維成衣廠廠長
- 南山人壽松山營業處經
 理
- 亞洲藝術中心董事長

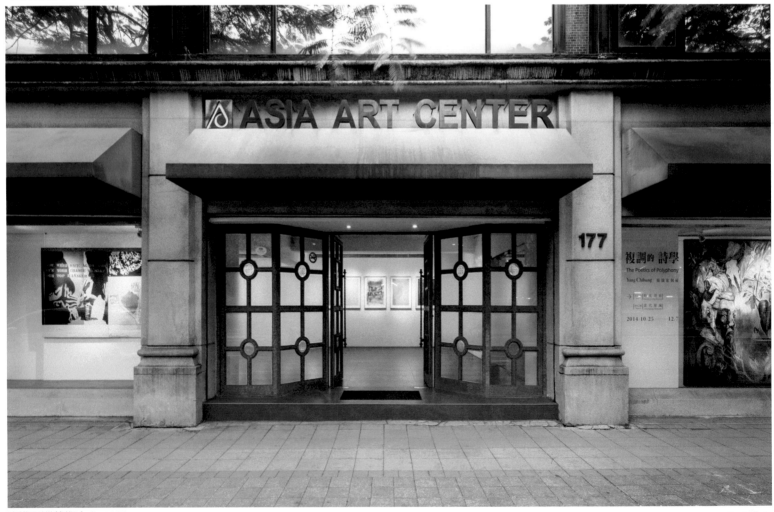

建構亞洲藝術中心 1982

陳志成

- 1963 作品入選第十八屆全省美展
- 1978 第一屆時報廣告金像獎第四名
- 1980 中華民國美術設計大展第三名

第一屆時報廣告設計獎
雜誌廣告第 4 名企劃設計

遠東百貨廣告
大未來國際行銷股份有限公司企劃設計

全國報業史上第一張全頁彩色廣告 (資生堂)
企劃製作　1968

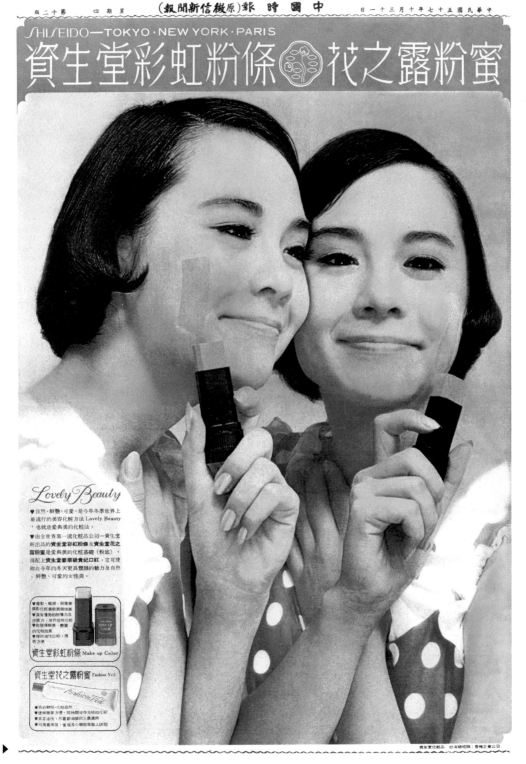

姚 德 雄

- 1969 創立「姚德雄聯合設計有限公司」
- 台北 老爺大酒店 (產業開發計畫、空間規劃、室內設計)
- 1999 教育部紙業教育名人錄
- 1996 台灣藝術學院傑出校友

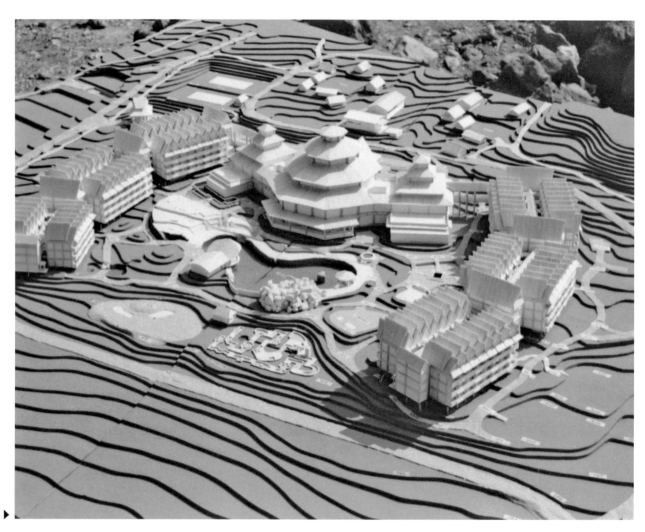

九族文化村萊亞酒店模型　▶

王 明 川

- 中華室內設計協會
 （CSID）理事長
 2002-2006
- 亞太空間設計師聯合會
 (APSDA) 主席
 2005-2006
- 台灣室內空間設計學會
 (TSID) 理事長
 2008-2010

中國科技大學室內設計系
畢業設計展場　2017　▶

楊 清 田

- 國立臺灣藝術大學視傳 系教授
- 國立臺灣藝術大學教務 長兼副校長

台灣映像
84.2×59.4 公分
電腦繪圖 2006

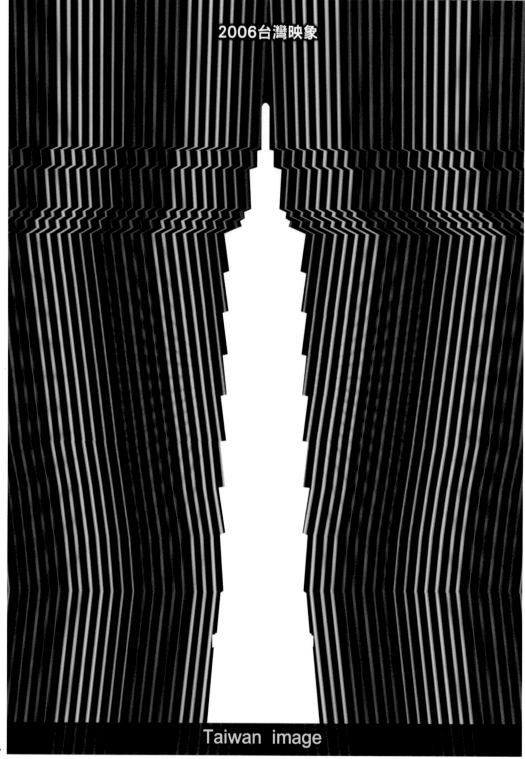

樊哲賢

- 2015 年獲邀擔任德國 iF 設計獎 評審委員
- 獲選為國際平面設計社團協會副主席，為台灣設計界第一人
- 擔任國立台灣師範大學文化創意產學中心 執行長

許杏蓉

- 國立臺灣藝術大學設計學院院長
- 台灣包裝設計協會顧問 2010~ 迄今
- 2007、2008, 包裝設計作品榮獲德國 iF 設計獎

茶葉禮盒包裝
22×20×10 公分
紙　2015

月餅禮盒設計
11×12×34 公分
紙　2008

▶

章 琦 玫

- 財團法人中華平面設計
 協會理事長
- 臺灣設計聯盟副理事長
- 十分視覺整合設計有限
 公司創意總監

漢字海報
Chinese Character
Poster
100×70 公分
紙　2012

詞帖
Lyrics Calligraphy
Copybook
紙　2012

施 令 紅

- 中華民國美術設計協會
 理事長
- Ico-D(Icograda) 國際設
 計社團協會 前副主席
- 台灣設計聯盟監事

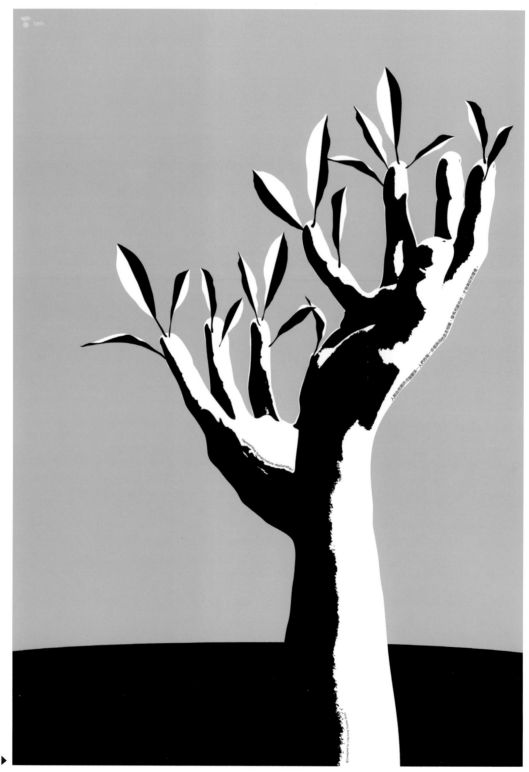

人與自然的和諧相處
Harmonious Human and
Nature Relationship
100×70 公分
紙　2011

傅 銘 傳

- 1997 香港文化博物館典藏海報作品。中華民國視覺設計展海報創作金獎
- 1998 入選第 11 屆法國國際海報沙龍展世界巡迴展
- 2003 國立台灣歷史博物館珍貴台灣歷史文物資料 - 海報典藏

HARMONY ● TAIWAN

和諧台灣
Harmony
59×84 公分
紙　2012

▶

傳統創新 Tradition
59×84 公分
紙　2012

TRADITION ● TAIWAN

TRADITIONR·TAIWAN｜Fu,Ming-Chuan｜Department of Visual Communication Design,National Taiwan University of Arts｜Taipei

蘇 佩 萱

- 2017 Albert Nelson
- Marquis Lifetime
- Achievement Award
 文化部補助 104-105 年
 度「數位傳播經典人物
 館建置」分項計劃主持
 人
 桃源美展視覺設計類評
 審委員;考試院公務人
 員高考暨普考技藝組命
 題兼閱卷委員

質真若渝
126×96 公分
平面輸出

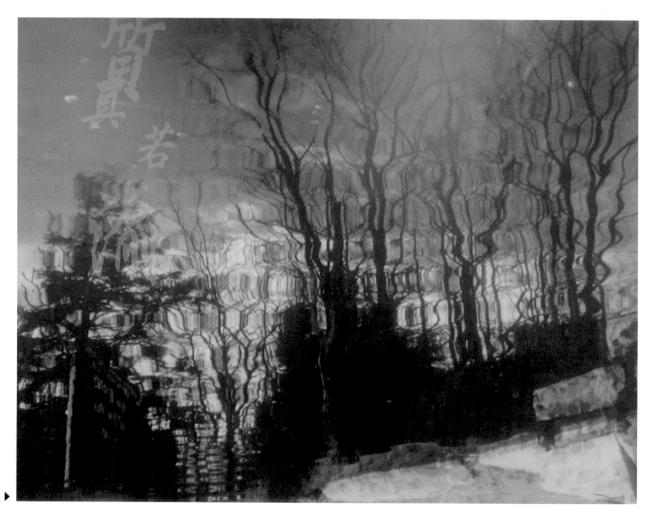

陳 俊 良

- 自由落體設計董事長
- SILZENCE style 總裁暨
 品牌總監
- 亞洲文化藝術發展協會
 執行長

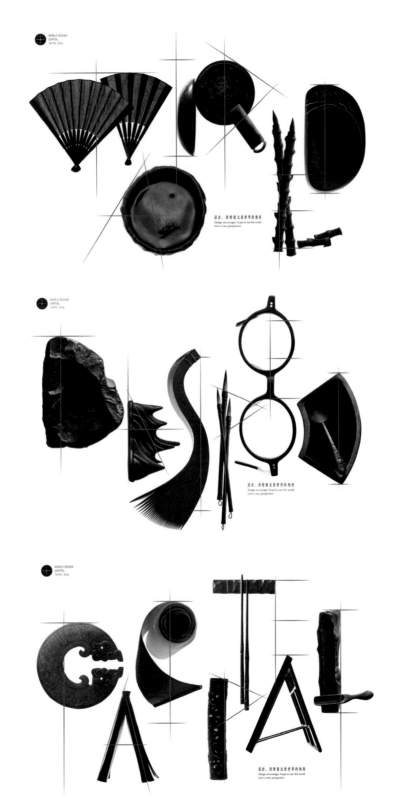

世界設計之都
World Design Capital
150×100 公分
大圖輸出　2014

林 鴻 彰

- 2015 金點設計獎視覺傳達設計類金點標章、年度最佳設計獎
- 2015 第三上海 - 亞洲平面設計年展入選三件
- 2015 國際字體創意設計大入圍

歸巢篇、歸魚篇
Reunion & Home Coming
100 X 70 公分
海報　2011

Stop Killing! Stop Felling!
100 X 70 公分
海報　2011

Stop Haze ！
100 X 70 公分
海報　2014

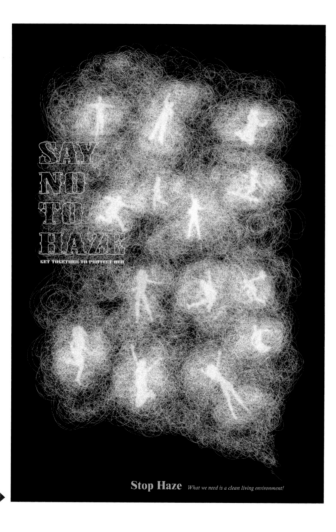

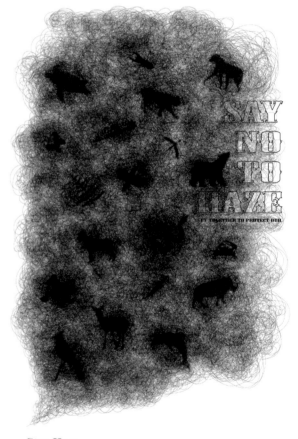

曾 蘇 銘

- 台灣電視公司美術指導 19 年
- 三立電視台特約美術指 導 18 年
- 劇場舞台設計 17 年

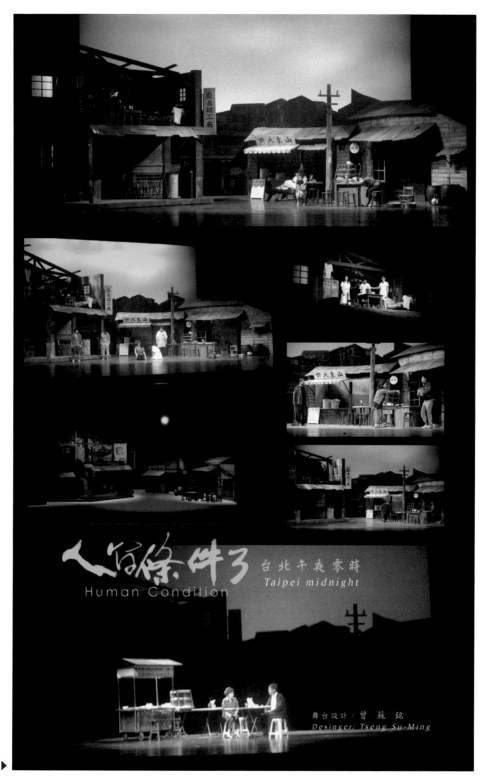

人間條件 3" 台北午夜零
　時　舞台設計
Human Condition 3"
　Stage Design
100 X 70 公分
輸出品海報　2014

廖 怜 淑

- 包果設計開發有限公司
 執行總監
- 國立臺灣藝術大學設計
 學院兼任講師
- 臺灣包裝設計協會第五
 屆理事、北區副理事長

一之鄉 - 玩味中秋禮盒
Moon festival gifts
64 X 50 公分
紙張　2016

金品茶集 - 喜慶台灣禮盒
Chinese tea set
64 X 50 公分
紙張　2016　▶

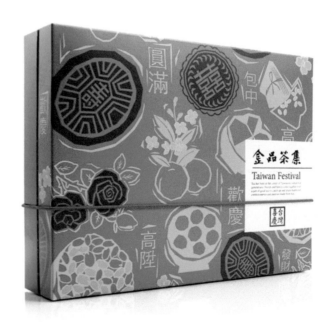

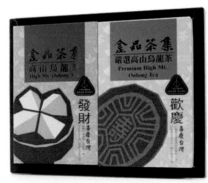

16

陳 彥 彰

- 獲得 China Golden mouse digital marketing Award、中國 ROI. 金投賞網絡營銷獎
- 獲得龍璽廣告獎、韓國釜山國際廣告獎、Golden Pin 設計獎
- 作品獲得收錄於 The Work 2015 與 The Work 2017 國際廣告年鑑

台灣米其林輪胎 - 馳加汽車保養中心 - 戶外停車格創意廣告
When Park the car,You complete the idea
地貼輸出於停車格
2015

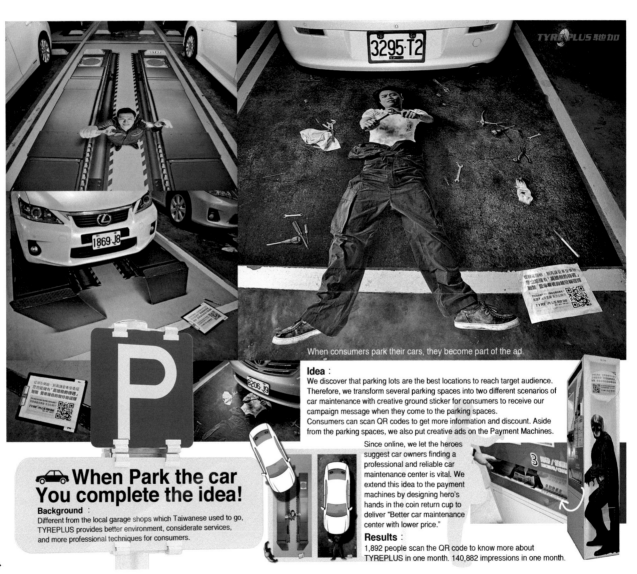

When consumers park their cars, they become part of the ad.

Idea :
We discover that parking lots are the best locations to reach target audience. Therefore, we transform several parking spaces into two different scenarios of car maintenance with creative ground sticker for consumers to receive our campaign message when they come to the parking spaces.
Consumers can scan QR codes to get more information and discount. Aside from the parking spaces, we also put creative ads on the Payment Machines.

Since online, we let the heroes suggest car owners finding a professional and reliable car maintenance center is vital. We extend this idea to the payment machines by designing hero's hands in the coin return cup to deliver "Better car maintenance center with lower price."

Results :
1,892 people scan the QR code to know more about TYREPLUS in one month. 140,882 impressions in one month.

When Park the car You complete the idea!

Background :
Different from the local garage shops which Taiwanese used to go, TYREPLUS provides better environment, considerate services, and more professional techniques for consumers.

17

黃 宗 超

- 2002 年第十六屆中華民國全國美展入選 作品名稱：孝悌風創作交流展
- 2001 年中華民國國家設計月優良平面設計獎 作品名稱：正隆四十週年慶公關用品
- 2000 年中華民國行政院新聞局千禧年吉祥物選拔首獎 作品名稱：土山椒魚

千禧年吉祥物：土山椒魚
76×52 公分
數位圖檔輸出 1999 ▶

18

姚韋禎

- 堯舜設計有限公司負責人
- 銘傳大學商業設計學系兼任講師
- 明志科技大學視覺傳達設計學系兼任講師

syngen

Mian
越泰麵食餐廳識別設計
70×100 公分
平面輸出　2015

Syngen Biotech
企業識別設計
70×100 公分
平面輸出　2017

▶

19

莊 喻 安

- 漁業署海宴品牌形象規
 劃設計
- 棕梠湖渡假村形象廣告
 規劃設計
- 遠東集團亞東預拌事業
 體企業形象規劃設計

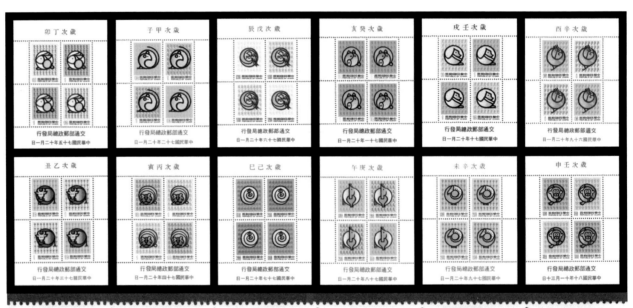

交通部郵政總局十二生肖
新年郵票設計
2.6×3.4 公分
紙質郵票　1980

余 宏 毅

- 柏納斐設計公司
 創意總監
- 日本 gtdi 設計公司
 副總經理
- 中華民國對外貿易發展
 協會 視覺顧問

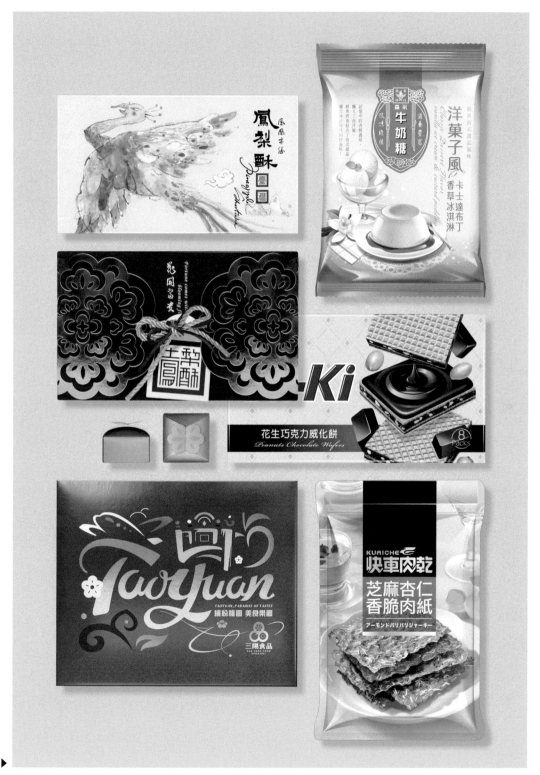

包裝設計
依實際產品規格
包裝材質　2010

江 季 凌

- 國立臺灣藝術大學視覺
 傳達設計學系兼任講師
- 金鑰數位整合行銷藝術
 總監

打造玩美小書房
80×60 公分
數位影像設計 / 模造紙、
象牙卡　2017

界線
80 X 60 公分
攝影 / 德國 PI-MPP 金屬
相紙　2016

鞏文宜

　　慶祝國立臺灣藝術大學工藝暨視傳設計系創系 60 週年，於十月中旬於松菸文化園區而舉辦「臺藝設計‧啓蒙 60」回顧展，確實展現校友在不同領域的設計及創作成果；尤於深獲各界肯定和好評，為再次展現校友創作能量及分享美學體驗，校友會與遠雄人文博物館共同策畫舉辦後續的校友聯展。

　　談論臺灣陶藝教育，從 70 年代的國立藝開始設立陶藝課程，開啓陶瓷工藝進入學校教育的先聲。經過改制學院、大學，先後培養出承接開創臺灣現代陶藝的師資及人才，同時影響並成就當代陶藝的不同樣貌；從展出的陶藝作品中，就可以了解教育的傳承及作品的多元化。

　　感謝校友會及參展校友的參與和支持，藉由此次聯展將校友們的精心創作，分享大眾並增進文化藝術的交流，豐富生活。

王 銘 顯

- 1998/08/01- 2004/07/31
 國立臺灣藝術大學校長
- 1999/05 美國林登沃榮
 譽文學博士

休閒
16×16×36 公分
陶瓷　1993

夢幻
glittering
16×16×38 公分
陶瓷　1984

李 茂 宗

- 1968、71 義大利華恩札
 國際陶藝展入選
- 1969 西德慕尼黑國際陶
 藝大展金牌獎得主
- 1972 英國倫敦維多利亞
 美術館國際陶展優選

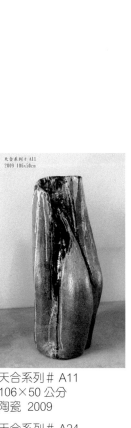

天合系列＃ A11
106×50 公分
陶瓷　2009

天合系列＃ A24
125×74 公分
陶瓷

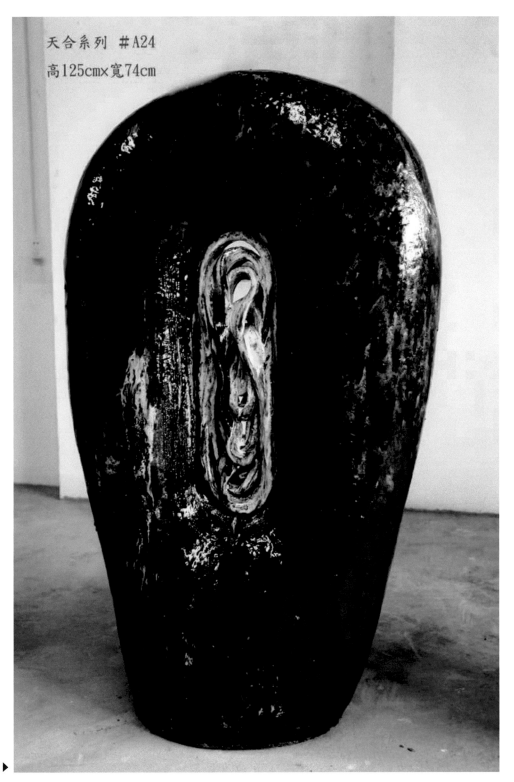

天合系列　＃A24
高125cm×寬74cm

王 世 芳

- 曾獲師鐸獎、特殊優良
 教師
- 陶藝競賽曾獲歷史博物
 館雙年展佳作，金陶優
 選
- 陶藝個展三次，聯展數
 十次

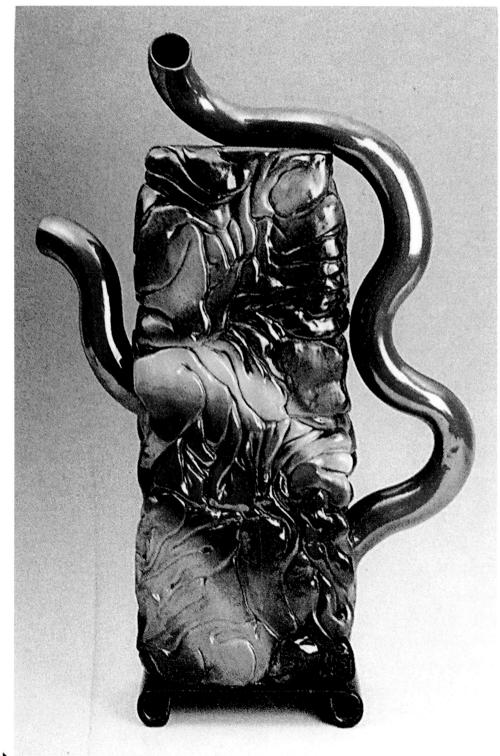

多彩多福
42×16×65 公分
陶土　2006　▶

蔡爾平

- 2017 臺灣燈會雲林主燈
 策展人
- 旅美生活藝術家
- 故宮乾隆潮新藝展

蝴蝶
20×22×4 公分
陶瓷 銅線

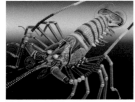

龍蝦
40×25×6 公分
陶瓷 銅線

蟬 知了情未了
95×45×45 公分
陶瓷

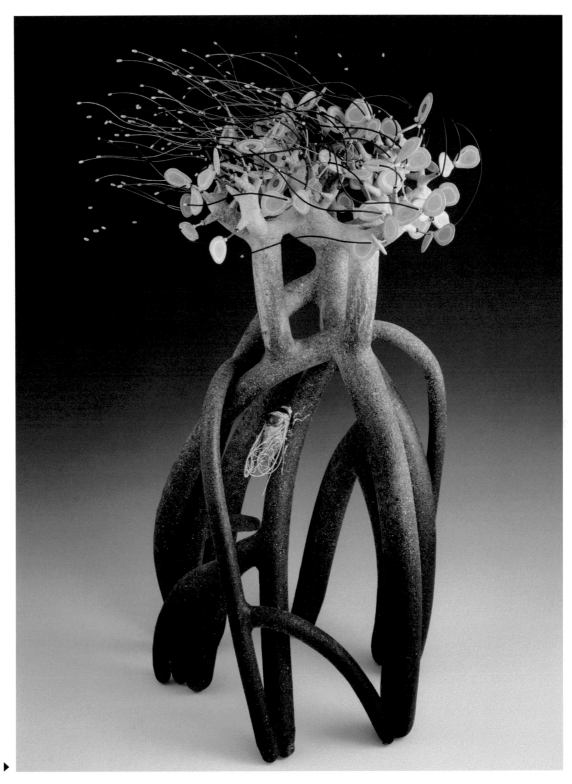

張清淵

- 2013 評審 韓國利川世界陶藝雙年展
- 2011 個展 日本滋賀縣信樂陶瓷博物館
- 2011 日本現代工藝美術特別獎，日本第50屆現代工藝美術展

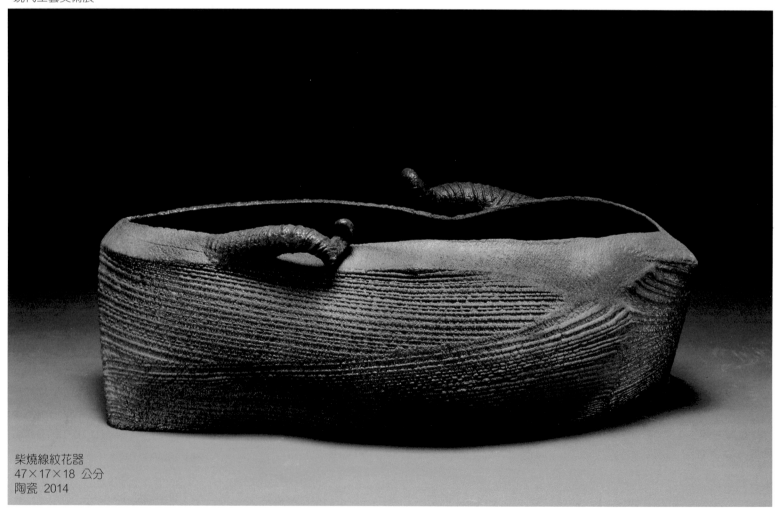

柴燒線紋花器
47×17×18 公分
陶瓷 2014

劉 鎮 洲

- 國家工藝獎、國家文藝
 獎、民族工藝、傳統工
 藝獎評審委員
- 中華民國陶藝雙年展、
 台灣國際陶藝雙年展、
 金陶獎評審委員
- 全國美展、台灣省美展、
 南瀛獎、大墩美展及各
 縣市美展評審委員

端莊
demurely
38×32×8 公分
陶瓷　1994

丁 增 擢

- 2000 年於北京中國美術
 館台灣現代水墨展
- 2000 年在台北中正紀念
 堂當代水墨新貌展
- 2016 年新北市議會藝廊
 個展

鳶尾花
turn around
92×75 公分
陶板　2016

靈山何似雪山頭
turn around
75×92 公分
陶板　2016

雪山曜日青山紫
turn around
71×67 公分
陶板　2016

呂 琪 昌

- 第十屆全國美展陶藝部
 第二名
- 中華民國第一屆陶藝雙
 年展銅牌獎
- 第十八屆全國青年書畫
 比賽社會組書法第三名

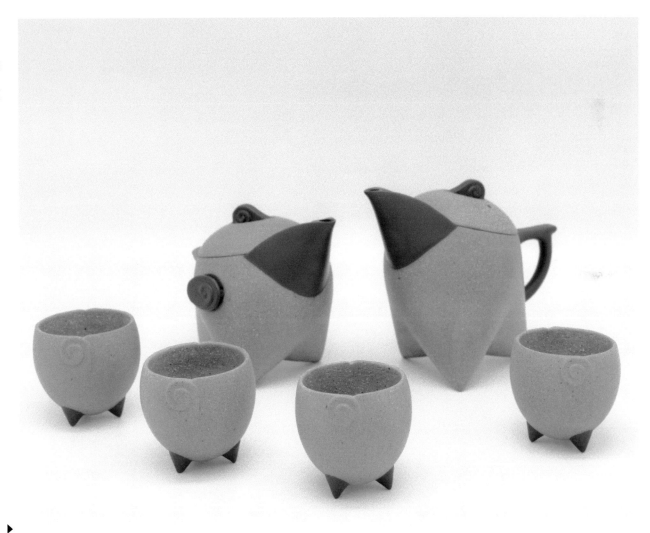

三足鳥形對壺— 日與月
 的千古情緣
The eternal friendly feeling
 with Sun and Moon: A
 Pair of Teapot with
 Three-legged Bird
 Formed Design Project
35×25×15 公分
陶土，注漿成形　2012　▶

鞏 文 宜

- 2017 荷蘭歐洲陶瓷工作中心（EKWC）<Pray_Cherishing Life> 奧斯特韋克，荷蘭
- 2017 韓國陶瓷基金會 韓國驪州 京畿道國際陶瓷雙年展
- 2017 新北市立鶯歌陶瓷博物館 衝突融合 鞏文宜 柯有政雙個展

機能構件 - 棋弈
320×320×82 公分
陶瓷　2012

卸甲
Resurrection
40×35×78 公分
陶瓷　2017

梁 家 豪

- 亞洲當代陶藝展策 展人 Stunning Edge: Contemporary Ceramics Art in Asia
- 作品獲愛爾蘭國立美術 館典藏 Ireland National Museum
- 作品獲英國工藝設計 博物館典藏 Victoria & Albert Museum, London

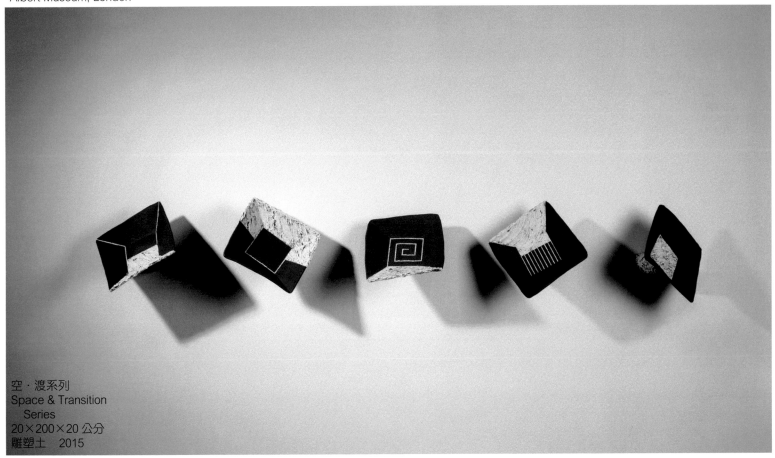

空・渡系列
Space & Transition
　Series
20×200×20 公分
雕塑土　2015

33

許 明 香

- 2014 新北市立鶯歌陶瓷
 博物館個展
- 2014 新北市立鶯歌陶瓷
 博物館 國際陶藝雙年展
- 2016 國立工藝研究中心
 亞洲當代陶藝交流展

no6 茶几
120×60×40 公分
陶 金屬　2017

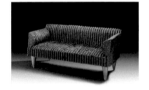

no9 臥室懶人椅
160×55×58 公分
陶　2017

no16-1 我的名牌包
45×20×42 公分
陶 金屬　2016

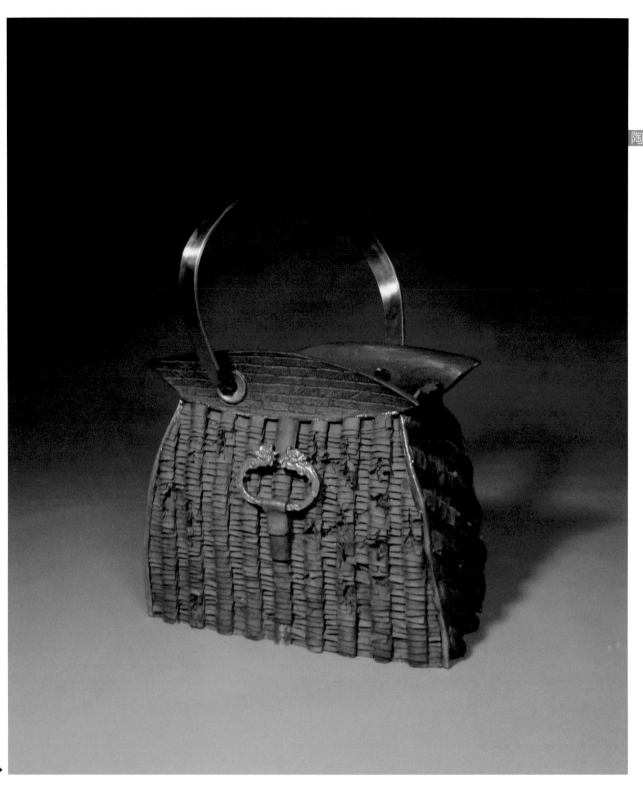

樊定中

- 榮獲蔣公百年誕辰工藝
 產品設計競賽孔雀藍茶
 具組佳作
- 榮獲台灣工藝產品競賽
 瑪瑙紅酒器與油滴天目
 茶罐組佳作
- 現任土城藝術文化促進
 會常務理事多年，陶藝
 組召集人

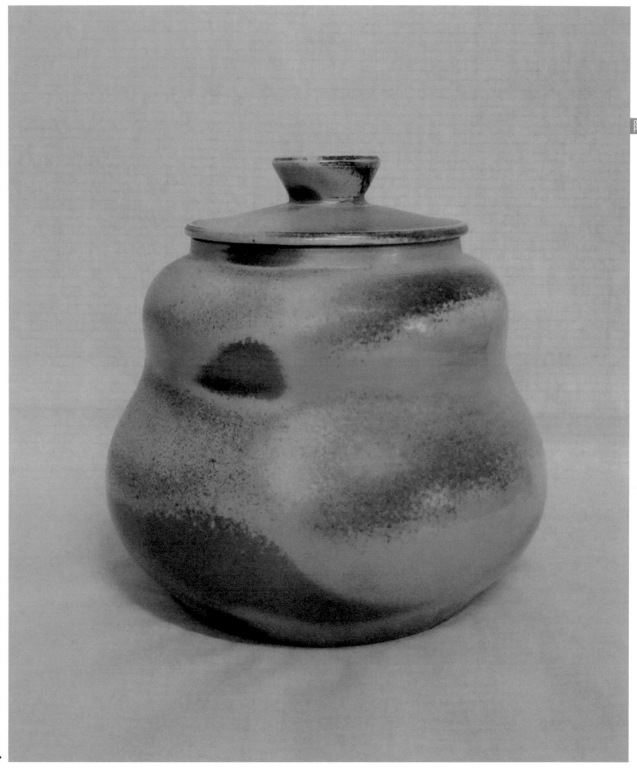

福祿柴燒茶罐
38×38×39 公分
陶瓷　2017

張 桂 維

- 2015.11《金曜油滴天目茶盞》《金絲兔毫茶盞》榮獲大英博物館永久典藏
- 2015.9《金曜油滴天目茶盞》《銀輝油滴天目茶盞》榮獲國立臺北故宮博物院研究典藏
- 2015 《金曜油滴天目茶盞》《金絲兔毫茶盞》《銀輝油滴天目茶盞》榮獲英國 V&A 國家博物館永久典藏

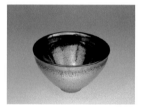

金曜油滴天目茶碗
Golden Sheen Oil Spot
 Tenmoku Tea Bowl
12.8×12.8×8.4 公分
陶瓷 , 銀　2015

金絲兔毫天目茶碗
Gold hare's fur Tenmoku
 Tea Bowl
14×14×9.2 公分
陶瓷 , 紅銅　2015

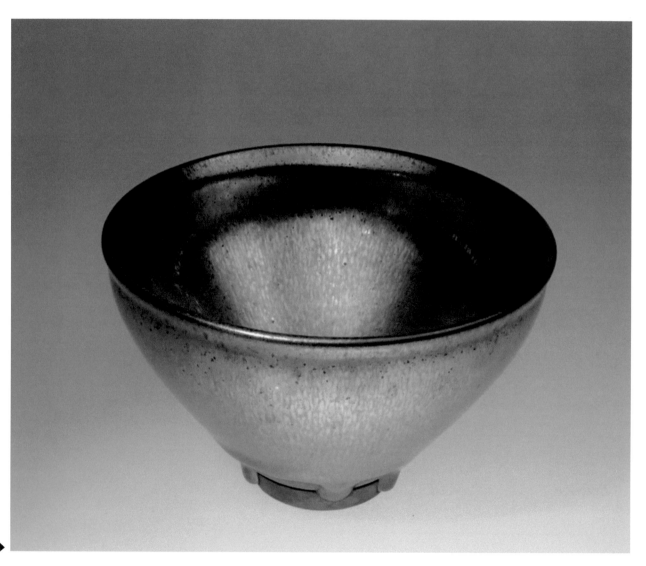

劉 琦 文

- 2017「窯邊兄弟」- 雙新玻璃陶瓷藝術勁展 - 鶯歌陶博館
- 2016「茶餘飯後」- 台灣藝創作展 - 嘉義市博物館
- 2016 亞洲當代陶藝交流展 - 台北當代藝設計分館、南投藝中地分館

藍珊瑚花兒
Blue coral flowers
陶土、瓷土、貝殼沙、色料、 釉藥

海綿兒 Sponge children
陶土、瓷土、貝殼沙、色料、釉藥

海葵花兒 Anemone flowers
陶土、瓷土、貝殼沙、色料、釉藥
40×40×30 公分　2015 ▶

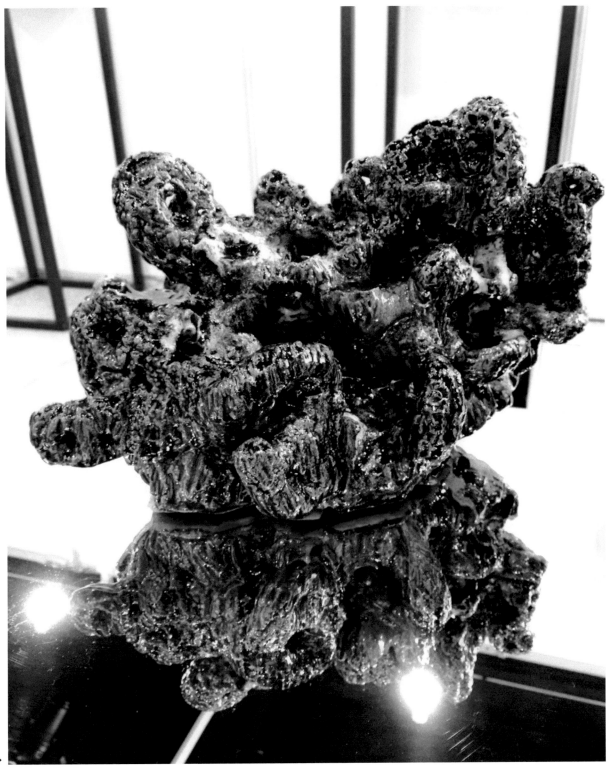

王韻萍

- 2016 萬華剝皮寮＜有，
 沒有的貓陶鷹 貓陶鷹＞
- 2009 土城市公所與楊琇
 文＜璞趣與原味＞聯展
- 2007 工藝協會會員聯展
 ＜一袋子的幸福＞

貓陶鷹
scope owl clay
120×30×45
陶土 2006

中心點
30×20×45
陶土　2017

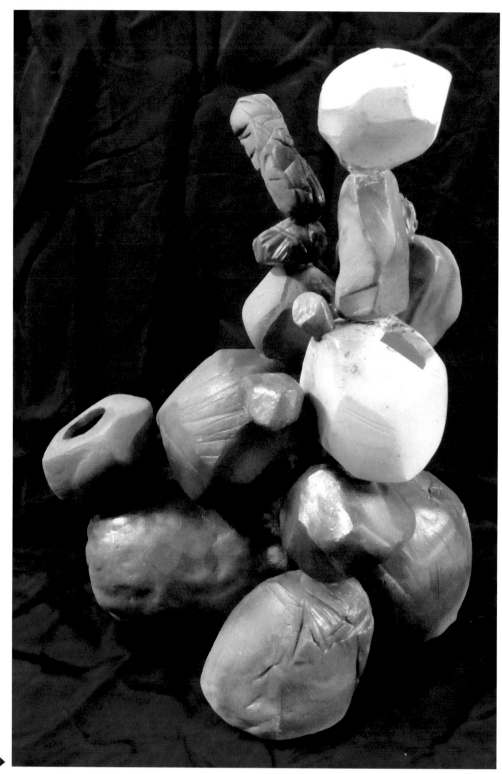

陳 志 強

- 台灣陶藝獎 - 創作獎 (首獎)
- 第一屆台灣國際茶席設計大賽 - 極致工藝獎
- 台灣國際陶藝雙年展 - 入選

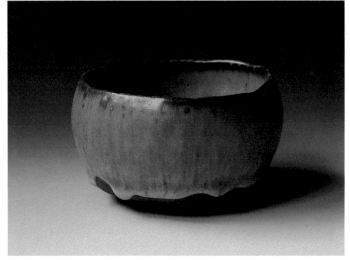

秋禾米點
12×12×8 公分
陶瓷 2017

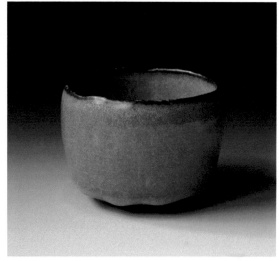

疊翠山色
10×10×8 公分
陶瓷 2017

墨韻行書
180×40×20 公分
陶瓷 2017

▶

蔡美如

- 2010 第五屆臺灣陶瓷 金質獎 主題獎入選
- 2011 聯展《蝴蝶笑映 在當代》台北當代藝術 館
- 2015 聯展《臺灣文博 會》華山文化創意產業 園區

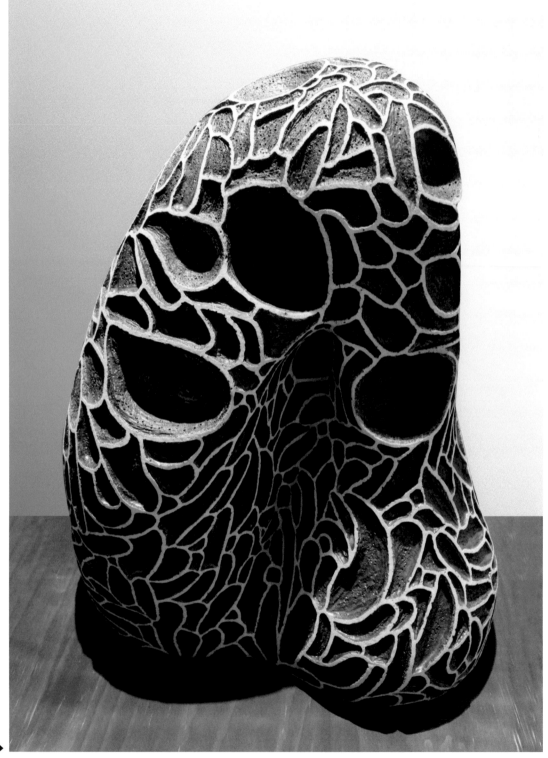

「局部」系列《母體》
Partial:Parent
45×42×65 公分
陶瓷　2015

卓 銘 順

- 2006 鶯歌陶瓷博物館
 「陶瓷公園-陶板座椅」
 公共藝術徵選 第一名
- 2007 鶯歌陶瓷博物館
 「第五屆台北陶藝獎」
 主題設計 首獎
- 2012 2014 台灣陶藝聯
 盟「第四屆台灣金壺獎」
 「第五屆台灣金壺獎」
 金獎

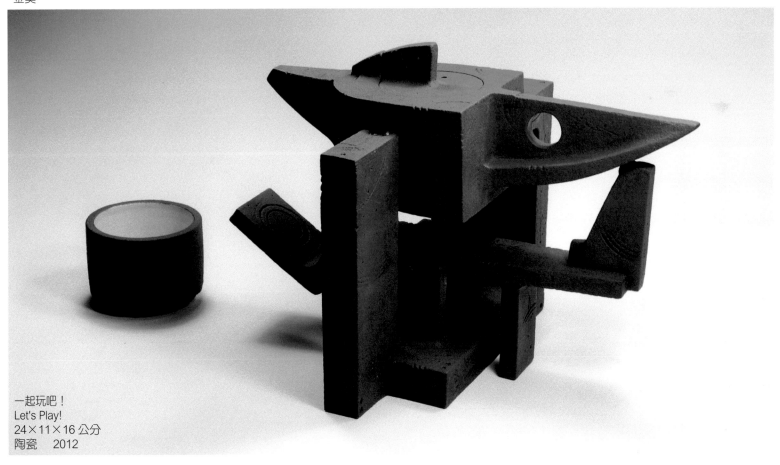

一起玩吧！
Let's Play!
24×11×16 公分
陶瓷　2012

王 秀 琴

- 台北陶藝學會常務理事
- 個展 3 次聯展 56 次
- 第三／四／五屆金壺獎入選

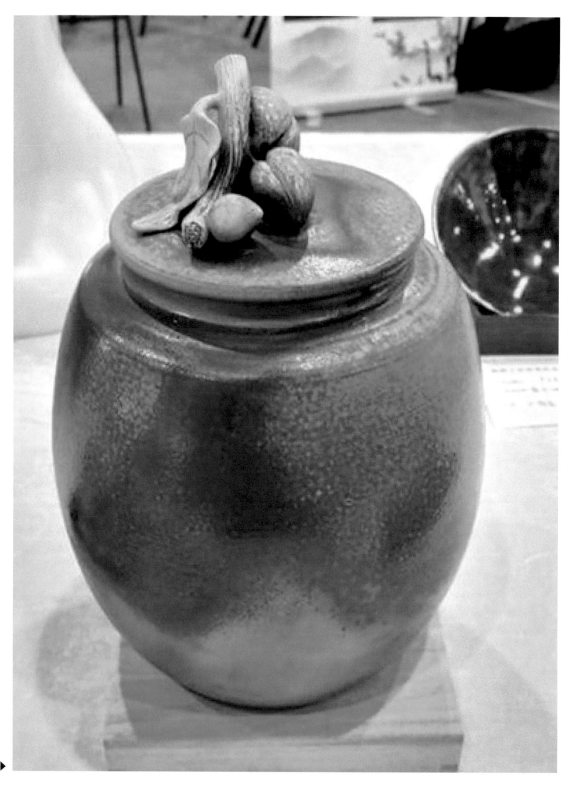

熠熠發光
glittering
17×17×23 公分
陶土　2017

▶

林 文 萱

- 記憶的形狀 - 林文萱陶瓷創作個展 金車文藝中心承德館
- 台中清水眷村文化園區藝術進駐 台中清水
- 亞洲陶藝交流展 日本愛知

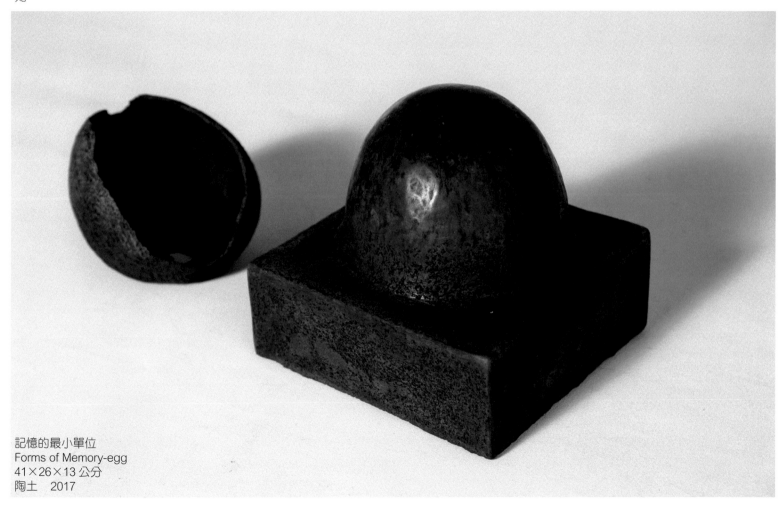

記憶的最小單位
Forms of Memory-egg
41×26×13 公分
陶土　2017

王 怡 惠

- 聯合國國際陶藝學
 會會員 International
 Academy of Ceramics
- 臺灣陶瓷學會副秘書長

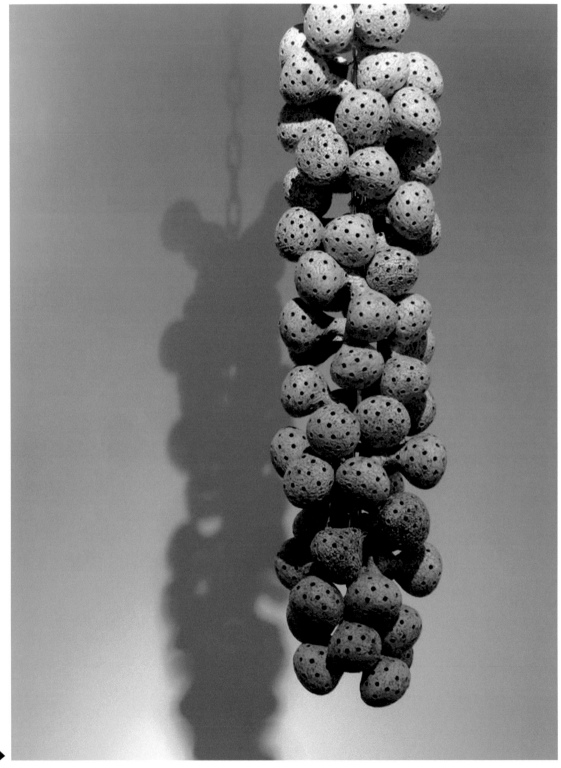

The Moment 系列
glittering
10×10×150 公分
雕塑土　2017　▶

曾淑玲

- 國立臺北當代工藝設計
 中心駐館工藝師
- 2013 夢想與成就的對談
 II 多元工藝展 總統府藝
 廊
- 2007 西班牙 CERCO ARAGON
 國際當代陶藝獎 入選

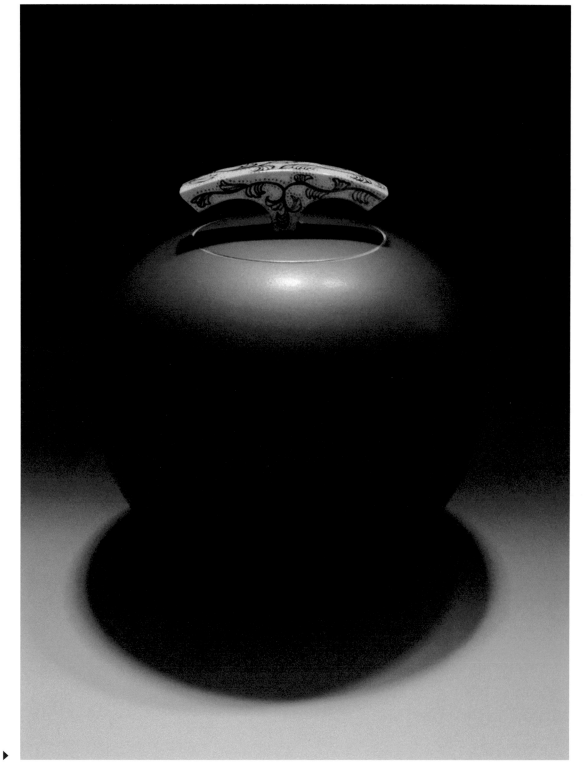

湖中拱橋 · 蓋罐
Arch Bridges From Here
　　to There
25×25×27 公分
陶瓷　2013

曾 靖 驍

▪陸寶陶瓷 / 設計總監
▪好東西手作 / 負責人
▪上作美器 / 器作國際有
 限公司 / 負責人

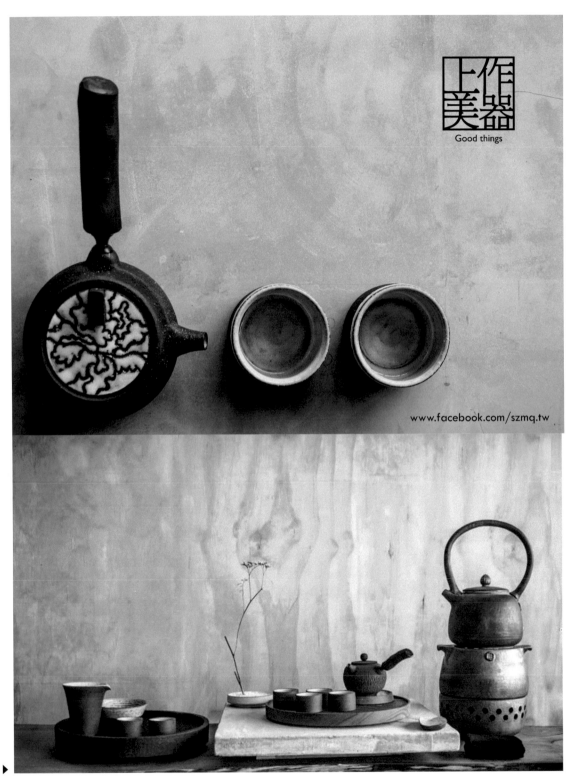

作上
美器
Good things

www.facebook.com/szmq.tw

無我之境
Anatta Collection
150×150×100 公分
陶 / 金 / 木　2017

陶 藝

吳 孟 錫

- 2017 第九屆京畿世界陶瓷雙年展 " 驪州主題展：紀念 - 緬懷 "、驪州陶瓷世界、南韓
- 2016 陶構 - 釉跡 - 台灣陶瓷協會邀請展、北科大藝文中心、台北市
- 2016 破境 - 亞洲當代陶藝交流展、台北當代工藝設計分館、台北市

對比韻律 10
Contrasting Rhythm 10
48×28×27 公分
樂燒土、裂紋釉、泥漿釉
2006

內與外 1
Inside and Outside 1
32×24×25 公分
樂燒土、裂紋釉、泥漿釉
2005

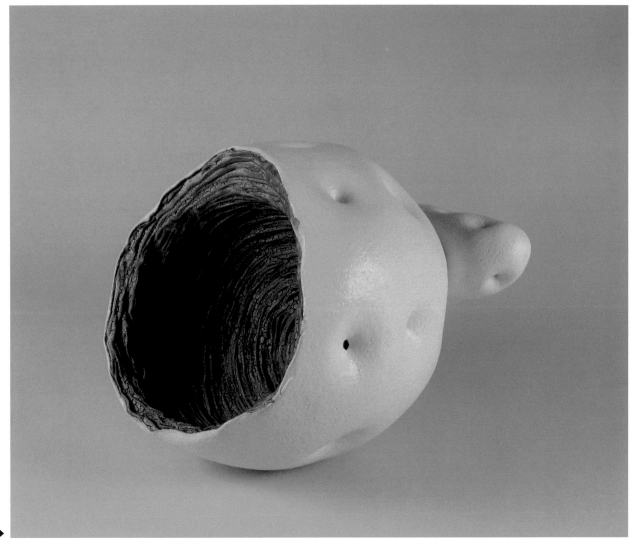

洪足金

- 鶯歌陶瓷博物館 2015 陶瓷學院特聘講師
- 明新科技大學兼任藝文類講師
- 2008 年臺灣國際陶藝雙年展入選

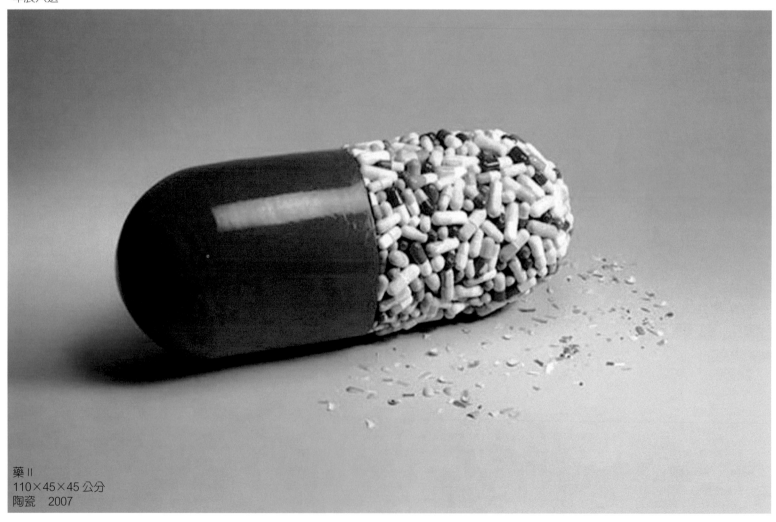

藥 II
110×45×45 公分
陶瓷　2007

陳 逸 軒

- 2012 年臺灣工藝競賽
 傳統工藝組 東渡 - 達摩
 入選
- 2015 年第二屆新北市陶
 藝獎 陶藝創新創作組 靈
 入選
- 2017 年臺灣陶藝獎 陶
 藝創作獎 靈 入選

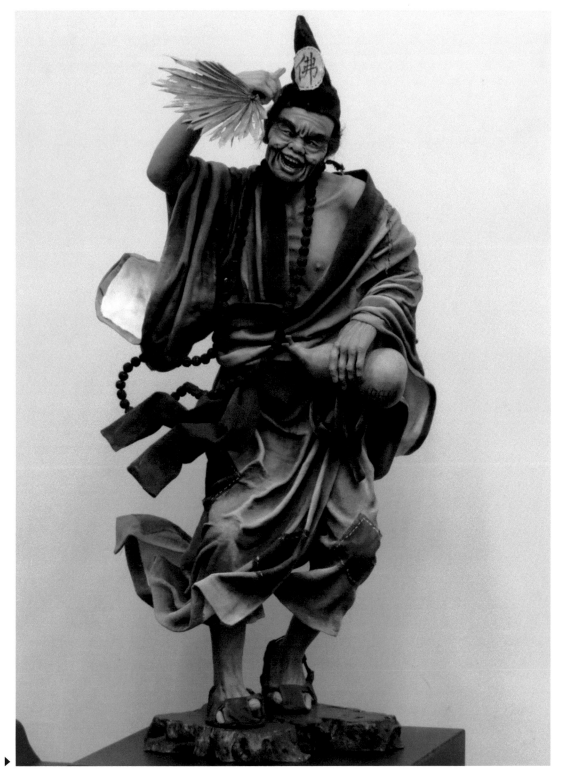

活得自在
20×15×25 公分
樹脂土、超輕黏土、布、
　麻、仿絲　2017 ▶

劉 霖 穎

- 2017 毓琇美術館山山好
 藝空間 - 藝相
- 2017 畢業展 - 延伸
- 歐文瓷 - 陶瓷工作者

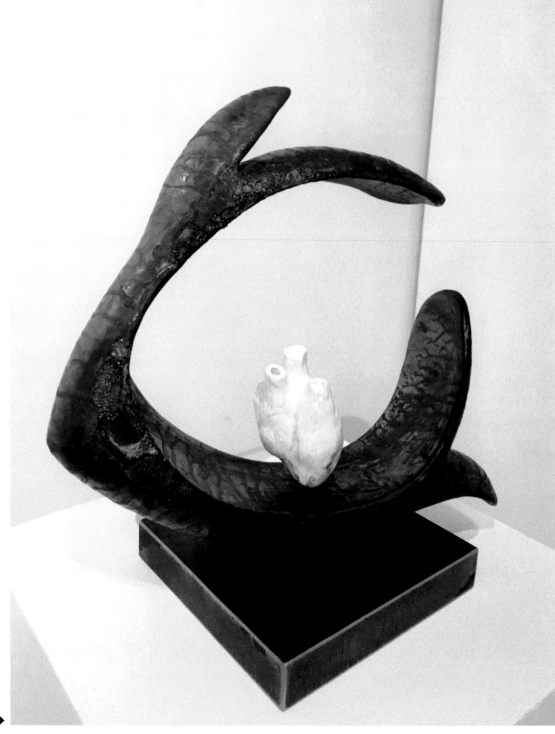

心之所向
The heart of the direction
30×20×30 公分
陶土　2016 ▶

王 昱 心

- 「鶯原際會-台灣原住民陶藝展」，鶯歌陶瓷博物館，新北市政府文化局。策展人
- 「『蔓延』王昱心陶藝創作個展」行政院原住民族委員會文化園區管理局、國立東華大學藝術中心
- 「重組:看見神話系列－王昱心陶藝創作個展」花蓮縣鐵道文化園區二館，舊工務段、附屬工坊。

路徑 : 去哪裡？
Pathway
80×45×40 公分
東富土、陶土、化妝土
2013

蔓延 III
Spreading III
8×6×12 公分
東富土、陶土、白瓷
2017

沈靜之黑
The noble blacks
20×15×25 公分
黑色色土 2009

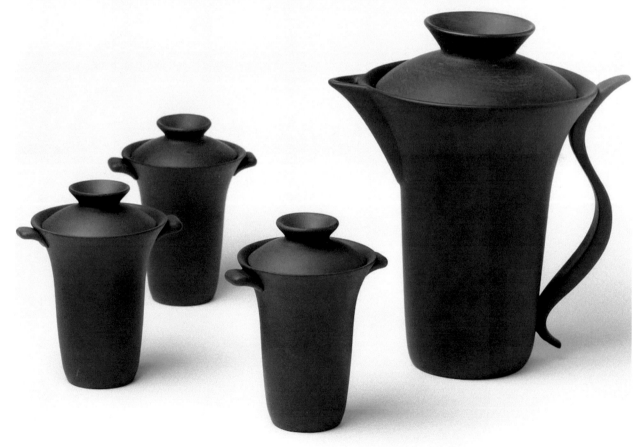

吳 明 威

- 2007-2008 進駐國立台灣傳統藝術中心（傳習所展演金雕製作與展覽區講解專員）。
- 2007-2008 傳統藝術總處籌備處黃金容顏·鄉情風華 96 年度傳統藝術文物特約製作（金雕藝術技藝保存與調查研究）與陳奕凱老師參與製作。
- 2010 上海中國航海博物館特邀邀請藝術家吳卿創作作品：《純金打造春秋戰船》(春秋時期東吳大翼戰船)。作品為三公斤純金打造。擔任助理參與金雕製作。

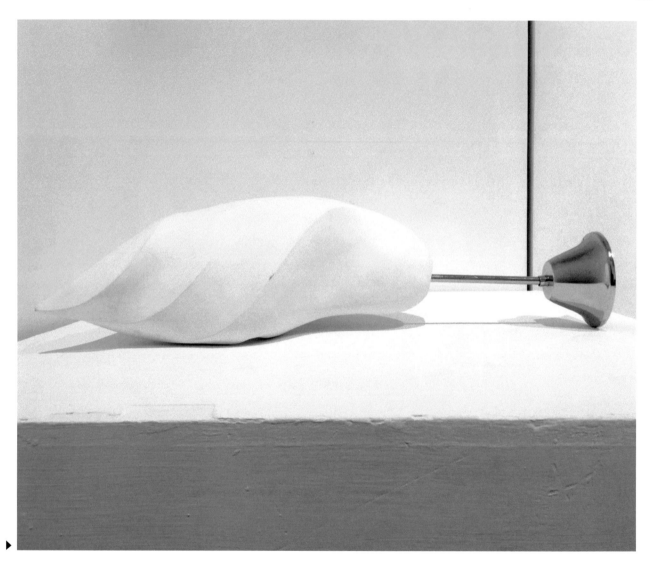

羽·語
40×20×50 公分
陶　2017

呂 景 輝

- 2012 臺灣生活工藝設計 大賽 入選
- 2012 苗栗陶藝獎 入選
- 2015 中華工藝優秀作品 獎 銀獎

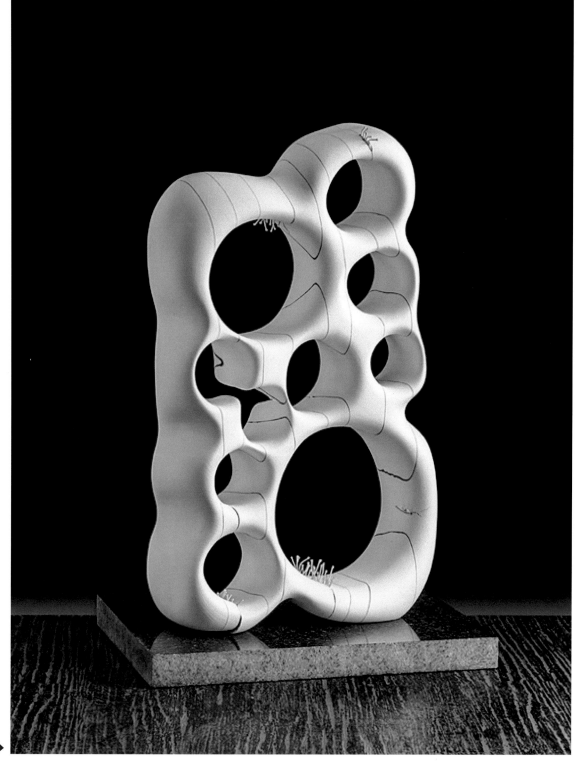

海蝕 ‧ 縫 ‧ 微生命
Sea erosion : Aperture :
 Micro Organism
20×9×33 公分
陶瓷、銀　2013 ▶

黃 姿 斐

- 2008 國際陶藝小品交流
 展
- 2008 南投玉山美術獎
 陶瓷類入選
- 2009 鶯歌陶瓷博物館
 無限循環 - 黃姿斐陶瓷
 創作個展

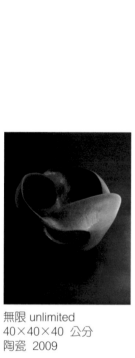

無限 unlimited
40×40×40 公分
陶瓷 2009

迴
25×25×25 公分
陶瓷 2009

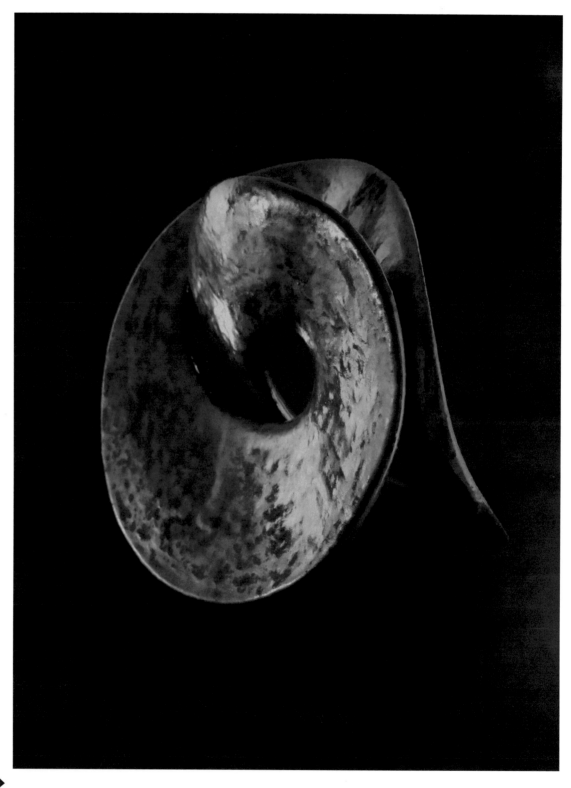

張 釋 文

　　今年很榮幸能夠籌備臺藝工藝視傳六十周年校友聯展，時光匆匆～在工藝系從過去的大學、研究所到授課老師，轉瞬間已在系上經歷了 20 多年。高中畢業後承蒙工藝系方逸琦學姊的指導讓我順利考上工藝系。在設計基礎課程受到林伯賢老師和江明進老師打下根基，並接觸了呂琪昌、張清淵、蕭銘屯、李豫芬、莊世琦、李志凝等老師們的課程學習工藝技法，也在視傳系上了楊清田、葉劉天增、樊哲賢、龐均、陳郁佳老師們的藝術課程，到了大三感謝呂豪文老師帶我進入產品設計領域並有幸能到呂老師的設計公司工作。後來又在研究所受到王銘顯、范成浩、林榮泰和謝顯丞教授們授予我更多的學術理論知識，也和劉鎮洲老師宋璽德老師做過多項公共藝術案。之後到燦坤實業從事工業設計工作，直到設計部移到大陸。我現在任職於復興商工美工科，有能力教授產品設計相關課程都得感謝這些老師們的指導提攜。而本次聯展真的很感謝校友們提供作品加持，讓展覽呈現多樣的產品設計傑出代表作。

林哲男

- 玉如意翡翠銀樓創辦人
- 漢壁企業有限公司董事長
- 北欣企業有限公司總經理

年年有餘
28×22×18 公分
緬甸玉石 (紅皮山石) 1983

心心相印
20×11×8 公分
緬甸玉石　　　1985

三彩白菜 (擺財)
16×16×9 公分
緬甸三彩子石　　1987 ▶

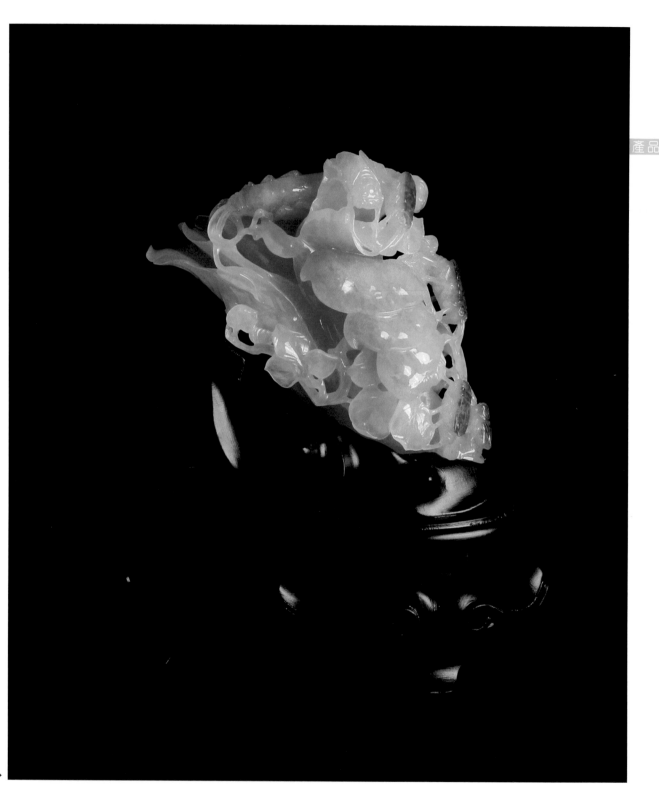

湯誌宗

▪ 傳播設計
▪ 插畫 &CG 繪圖
▪ 企業公仔原型創作

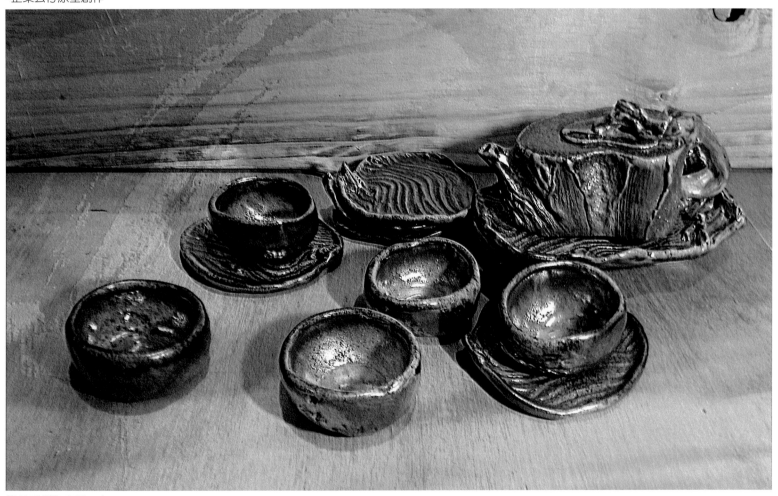

柴燒手捏陶壺組 [壺 •
　　 杯 • 盤]
60×30×20 公分
陶土　2007

呂豪文

- 國立台灣藝術大學兼
 任副教授
- 國立台北科技大學兼
 任副教授
- 國立台灣科技大學兼
 任副教授

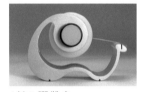

(拉)膠帶台
70 x 80 x 130 公分
鋁擠加工　2005

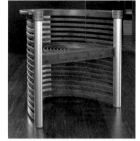

竹韻(休閒椅)
74×69×54 公分
竹＋鋁　2011

鵝娜多姿
45 x 22 x 63 公分
生漆、鋁、壓克力、ABS
2011　▶

程湘如

- 揚州瘦西湖文創商品開發
- 武漢禮物 - 長江萬里圖文創商品設計
- 台北縣 29 鄉鎮一鄉一特色創意商品開發

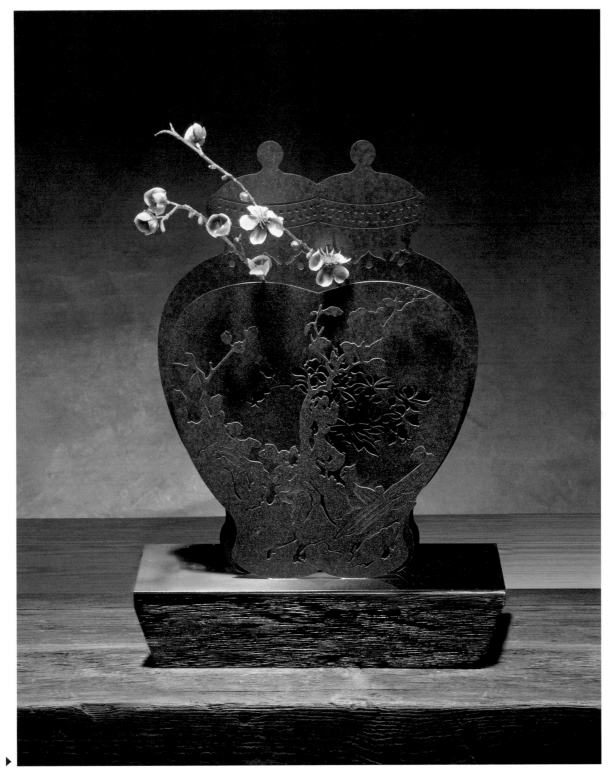

雙瓶報喜
38×18.5×43.5 公分
鐵、木、漆藝 2015 ▶

鄧 超 凡

- 聲寶公司電子事業部工
 業設計工程師、課長、
 專案經理
- 海博企業總監

BT Anti-loss Key chain
57.5×3×9.8 mm
ABS & Conductive rubber
2013

BT Receiver BK
58×18.5×8.2 mm
PC & Stainless Steel
2009

BT Headset Crystal
45×15×9.6 mm
ABS & Swarovski crystal
2008 ▶

劉 立 偉

- 2017 中國非物質文化遺產傳承人群研修習培訓計畫 - 福建師範大學 - 學術講座 講師
- 2015 中國天津美術院暨國立臺灣藝術大學設計學院教師交流聯展
- 2014 台北國際發明暨技術交易展 - 發明競賽銅獎

I-Show@home

5in1 -KDVD 無線網路娛樂伴唱機
45×30×10 公分
ABS、電子與光電零組件
2011

▶

5in1/KDVD
無線網路娛樂伴唱機

全球首創首台之5合1無線網路傳輸多功能娛樂機
（DVD＋KTV＋TV＋MUSIC＋PHOTO）／2011

450mm×300mm×100mm

劉立偉／藝專夜間部第17屆畢業／1984

李 尉 郎

- 設計策展人
- 天晴設計事務所 共同創
 辦人

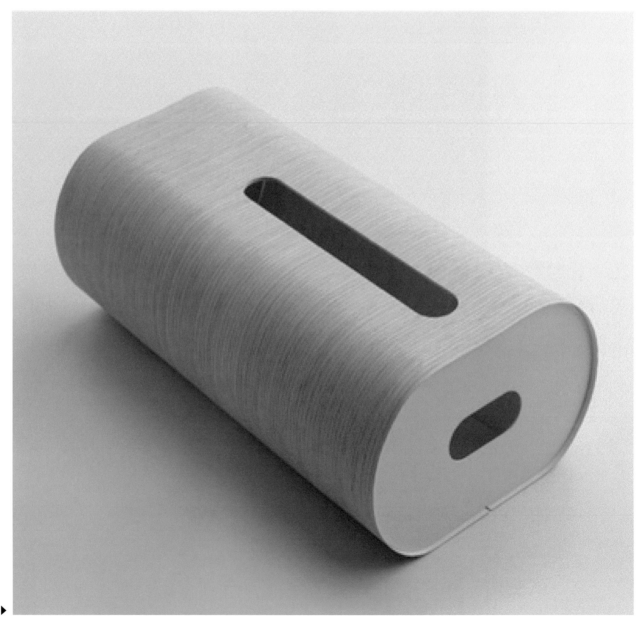

木輕薄
30×19×12 公分
木、鐵　2012　▶

張 釋 文

- 榮獲教育部頒發 [指導 學生參加藝術與設計類 競賽表現傑出] 感謝狀
- 台灣創意設計中心跨領 域整合產品設計類〈金 牌獎〉
- 德國科隆 Spoga 家具展 創新產品評選〈銀牌獎〉

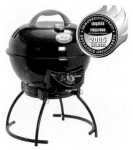

City Grill 可攜式煎烤爐
61×60×60 公分
熱處理沖壓鐵板 ‧ 鋁壓
鑄 ‧ 電木 2005

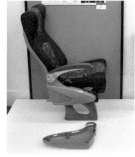

客運車座椅側扶手設計
60×50×100 公分
塑膠射出成形 2009

躬 Hou-yi
61×43×85 公分
竹積層 ‧ 鋼索 2012 ▶

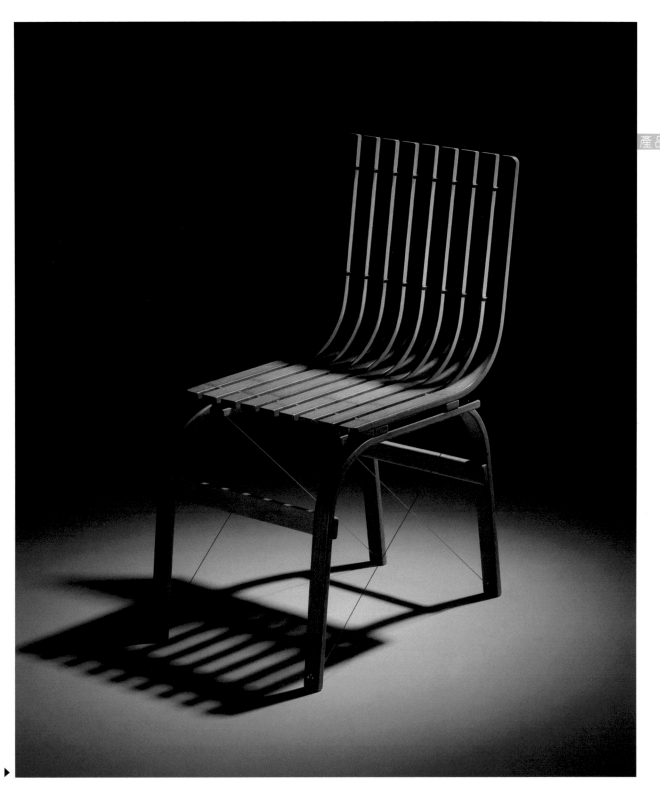

王 俊 捷

▪ 与熊設計創辦人

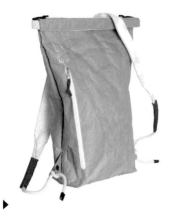

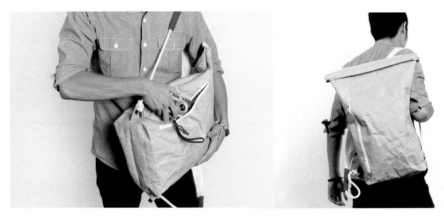

背 後背包
Phain
39×12.5×58 公分
水泥袋紙（牛皮紙 +PP
　編織袋）、耐重背帶
2014

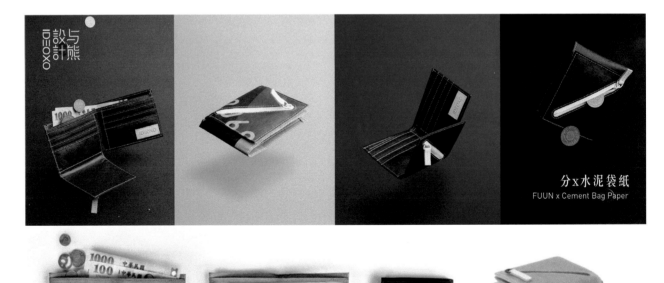

分 x 水泥袋紙
FUUN x Cement Bag Paper

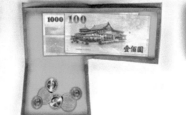
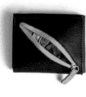
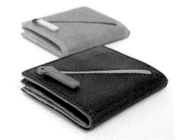

分錢包
Fuun
11.3×1×8.5 公分
水泥袋紙分錢包：牛皮
　紙、PP 編織袋、尼龍
丹寧分錢包：上膠丹寧
　布、麂皮、防水拉鍊
2014

翁俊杰

- The One　美學設計經理
- 法藍瓷　品牌設計師
- 琉璃工房 設計部組長

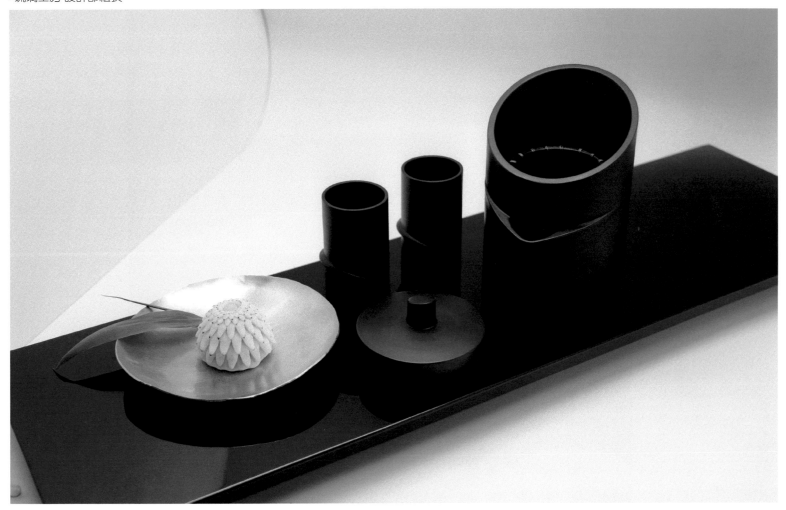

之間
56×18×3　公分
竹炭　2013

李乘信

- 法藍瓷打樣師
- 兒童美陶教學
- 公共藝術導覽

桐心台灣情香插
16.5×8.5×3.5 公分
陶瓷 2012

台灣保庇香插 (咖啡色 /
　　牙色)
16.5×8.5×3.5 公分
陶瓷 2012

馬到成功獎座 (金 / 銀 /
　　白 / 翠綠色)
7×7.5×23 公分
陶瓷 2016

廖 瑞 堂

▪專業工業設計師

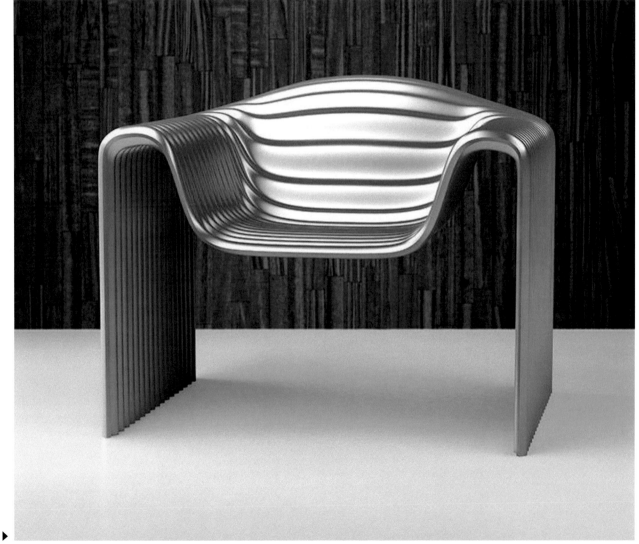

小豬撲滿筆記本

相機筆記本
NoteBook Camera
13×8×2 公分
2013

波浪沙發
Wave Sofa
90×70×75 公分　2012 ▶

林 鈞 棟

- 2016 運動科技創新競賽 世聖特優創新科技獎
- 德國紅點概念設計獎 入圍
- 廣盈資訊產品設計比賽 第一名

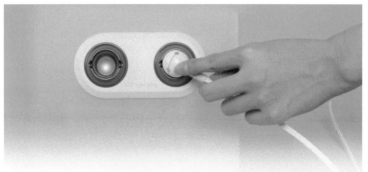

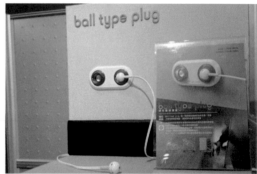

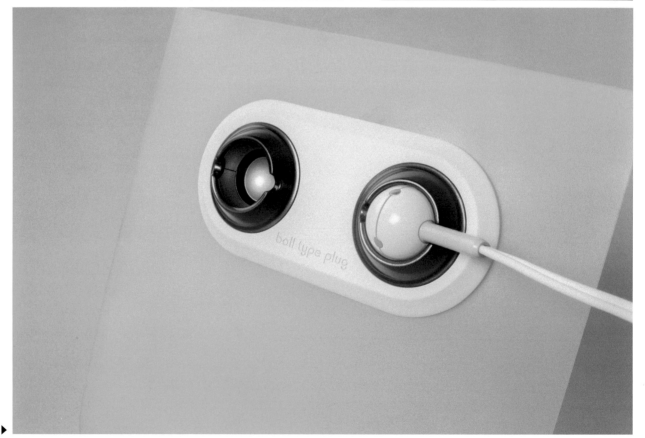

球型插頭插座
Ball type plug
50×50×40 公分
ABS　2013

游喬宇

- 新一代設計展 · 廠商贊助獎評審擔當（2009～2016）
- 點 · 心設計聯展 · 活動參與（2008～2014）
- 長庚大學 · 工業設計系 · 兼任講師（2010～2017）

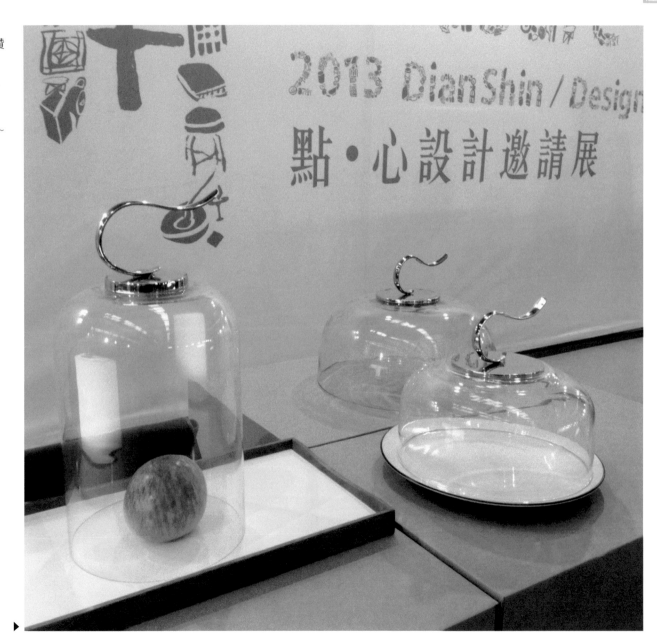

點心窩
Chinese birdcage &
　Dessert cover
32×32×26 公分
玻璃／不鏽鋼　2013

沈 士 傑

- 迪克廣告 - 美術編輯
- 誠品商場 - 行銷美術
- 木趣設計工作室創辦人

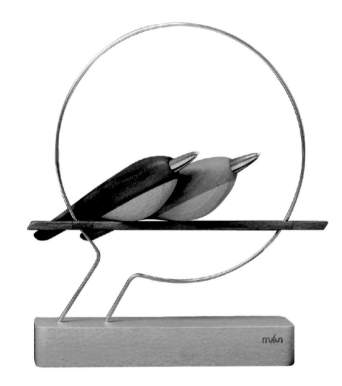

啄墨對筆
Wing of Pen - pair
15.5×10×21 公分
胡桃木、山毛櫸木、黃
銅、五金　2015 ▶

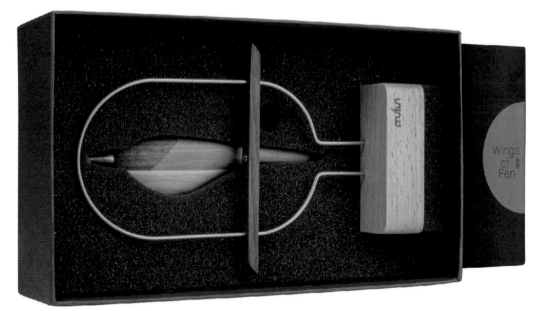

符 麗 娟

- 小牛頓雜誌 - 美術編輯
- 宏碁戲谷 - 電玩美術編輯
- 小牛頓 / 康軒 / 信誼 - 特約兒童雜誌插畫

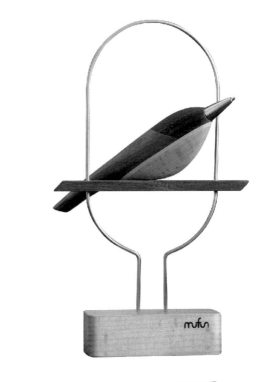

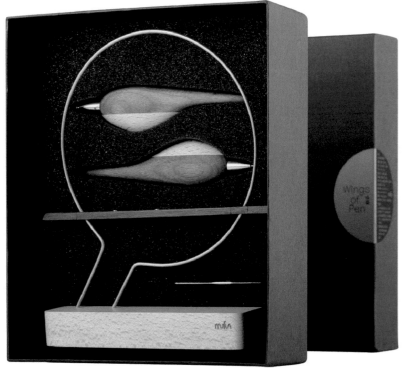

啄墨單筆
Wing of Pen - single
19×12×5 公分
胡桃木、櫻桃木、山毛櫸木、楓木、黃銅、五金
2016 ▶

梁 家 豪

美是一種信仰,
更是一種力量!
人生沒有畢業的學校,
願以工藝作為一生的興趣與志業!

李 英 嘉

複 合

今年,就是今年我畢業的系所成立六十年了,創立至今從藝專,學院,大學逐漸壯大分而為工藝設計學系,視覺傳達學系,畢業的校友也不少。六十年一甲子,本屆校友會舉辦「砥礪六十」校友聯展,目的是透過邀請畢業校友參與展出相互交流外,也讓校友們瞧瞧系上這些年的進步,不管硬體、軟體或作品風格⋯等。

籌備之初,接獲豪文會長熱情邀約擔任複合媒材類的策展人,當下即答應接此任務,初步詳閱畢業校友中從事木藝創作相關的大約人數,便一一電訪、e-mail、傳真、FB⋯等,各種管道都試試。結果出乎意料,所得到的回覆不多,大概的問題有:很久沒創作了、已離開這領域、沒設備、沒場地⋯等。擎天霹靂,怎麼會這樣,最後只好從近幾年畢業的校友中徵求,但作品風格不要太理性技術導向,多一些感性創意造型,畢竟工藝系是全國大專院校中較具感性創作的系所。

2017 年 12 月 16 日─2018 年 1 月 21 日是展出的日子,雖然台藝大工藝系的木藝相關課程只是課程,不是一個系所,但是過往學生的作品中不乏晶品(這個晶字好像打錯了,沒有錯,目的是要彰顯作品的閃耀),感性創意是這系所的強項,最後以「隱性技術成就顯性創意」共勉之。

砥礪六十創木藝

林健成

- 日本本龍馬歷史館 (龍馬一生蠟像作品)
- 日本世界名人蠟像館
- 百八觀音 宗教系列作品

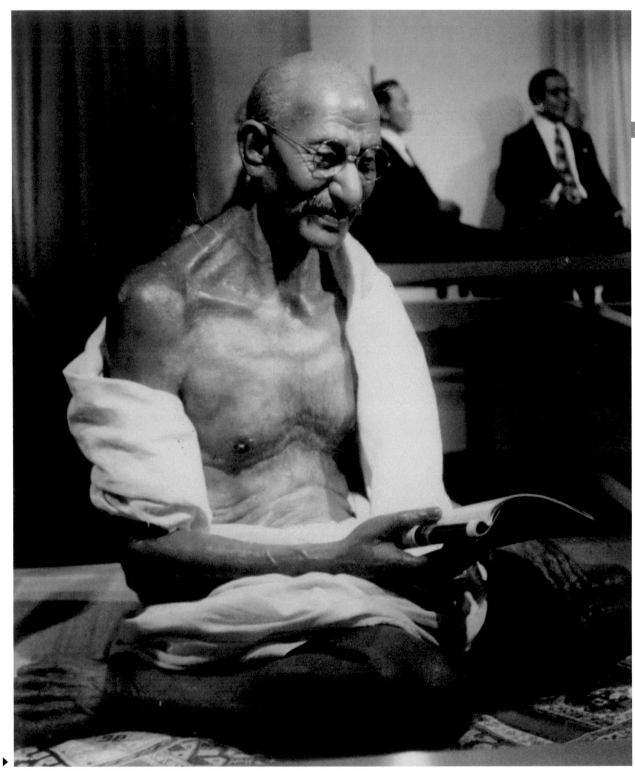

祖孫情蠟像作品 (1:1)

甘地蠟像作品 (1:1) ▶

蔡 爾 平

- 2017 臺灣燈會雲林主燈
 策展人
- 旅美生活藝術家
- 故宮乾隆潮新藝展

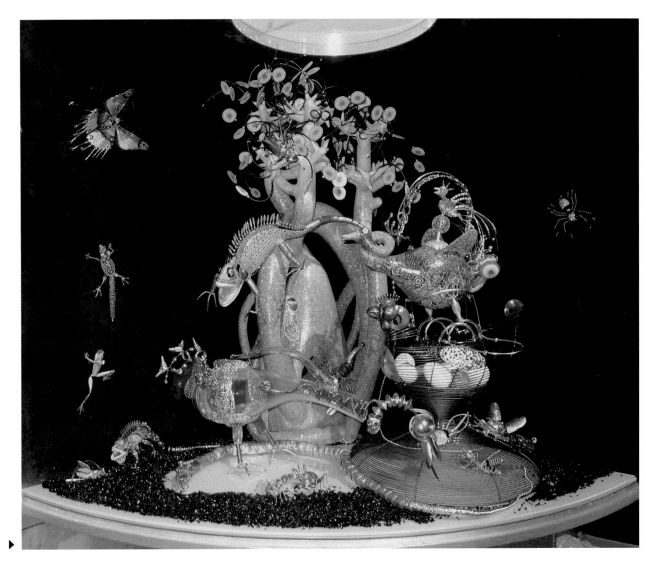

雁歸巢
120×80×60 公分
群組陶瓷 , 玻璃 , 金屬複
 合材質
2017

蕭 銘 芚

- 日本第 11 屆大阪產業設計競賽 優秀賞
- 日本第 1 屆 SEKI 刀具關連用品設計競賽 特別賞
- 日本 91 DIY ORIGINAL 作品競賽 佳作

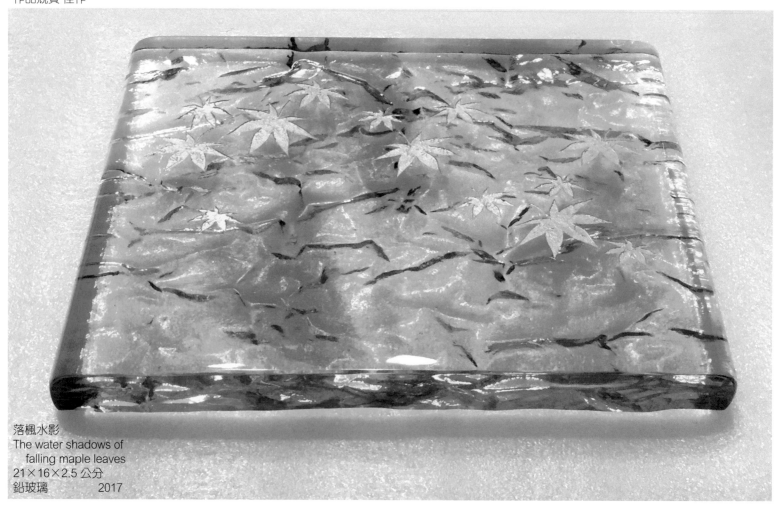

落楓水影
The water shadows of
 falling maple leaves
21×16×2.5 公分
鉛玻璃 2017

朱際平

- 2006 國家設計獎：綠色主題獎。得獎作品：塔式展示架
- 2015 第八屆海峽兩岸（廈門）文博會「中華工藝優秀作品獎 - 銀獎」。
- 獲文化部邀請參加 2016 巴黎工藝設計師週(2016 D'Days)，于羅浮宮國立裝飾藝術博物館展出「臺灣保育動物系列」。

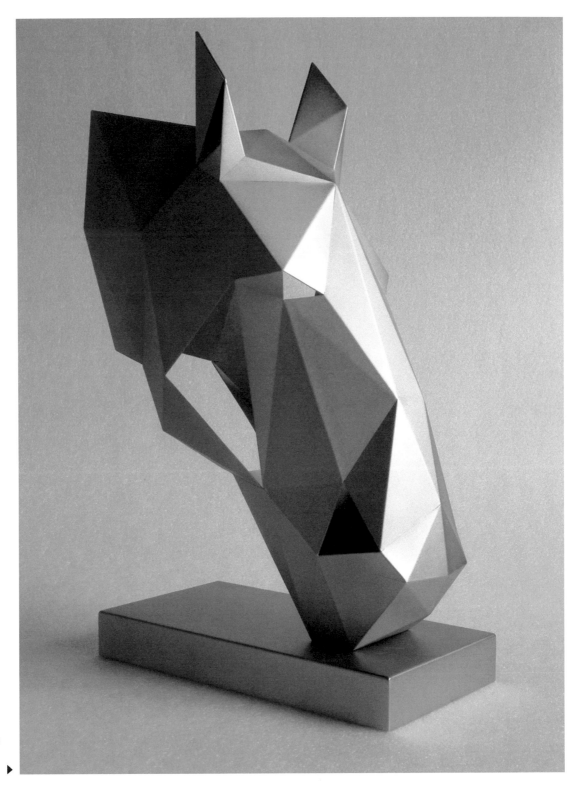

飲水馬頭 The Bowing Horse
40×20×65 公分
鐵件　2007

▶

樊 俞 均

▪ 台灣國立台灣藝術大學設
計學院工藝學系藝術碩士
▪ 國立台灣藝術大學工藝系
講師
▪ 中國廈門大學時尚工藝系
講師

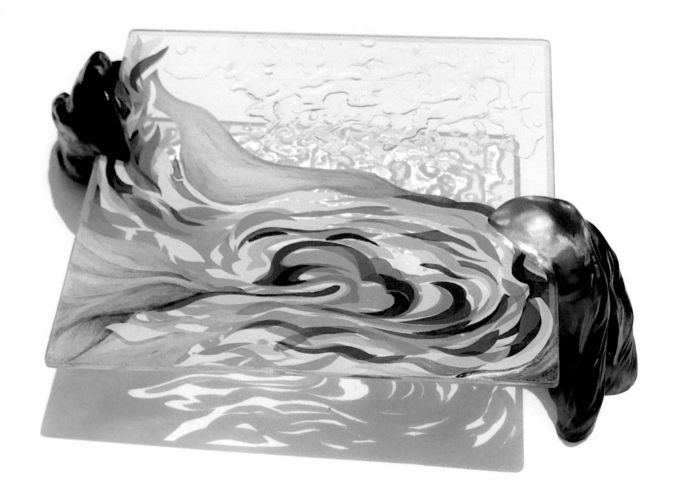

漩動生命
50 x 50 x 45 公分
玻璃
2016 ▶

78

卓芳宇

- 新竹玻璃有限公司
- 廣告編輯公司
- 美國拼布設計

花環
Posey Wreath
70X70 公分
布、線　2015

山遇見海
Mountain Meets Sea
114X114 公分
布、線 (漸成線)　2011

紫色在長長星
Purple Long Star
114X114 公分
布、線、棉墊　2011　▶

莊 世 琦

- 台灣藝大工藝系兼任副
 教授
- 輔仁大學應美系兼任副
 教授
- 輔仁大學織品服裝系兼
 任副教授

複合

龍鳳呈祥
98×148 公分
棉、天然藍靛、糊染
2013 ▶

李英嘉

- 「集何‧動」木藝創作
 個展於新竹鐵道藝術村
- 2014 年台灣工藝競賽創
 新工藝組 壹等獎與作品
 典藏
- 台藝大工藝設計學系新
 浪校友展

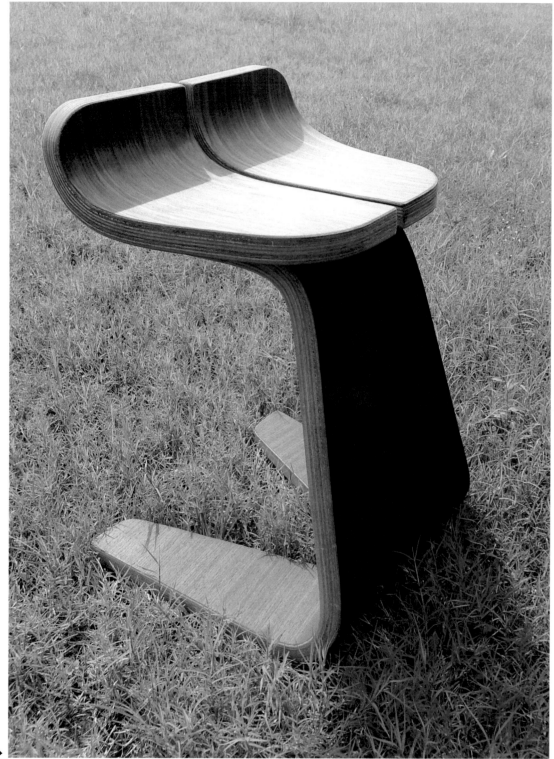

千里馬
63×30×46 公分
木皮 , 實木 , 夾板
2012

蝴蝶椅 NO_10
31×32×46 公分
木皮 , 實木 , 夾板
2012

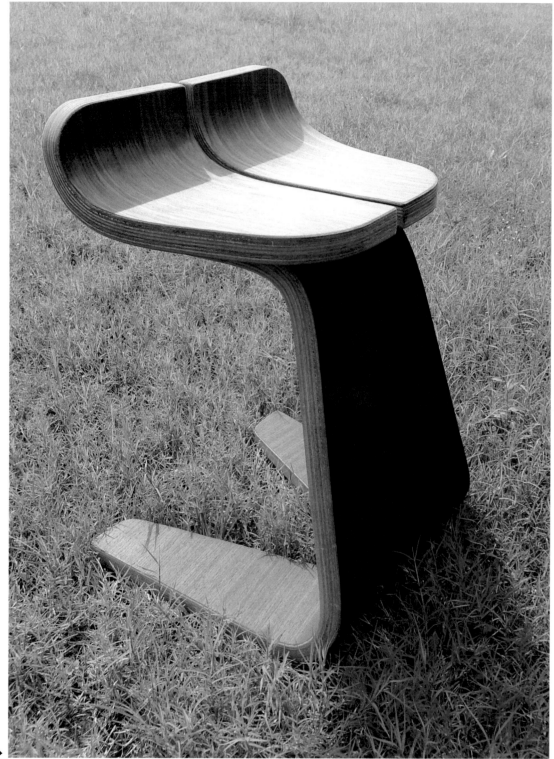

黃語喬

▪國立臺灣藝術大學兒童
　美術師資認證
▪台灣羊毛氈推廣協會師
　資
▪新北市立板橋國中特教
　班手工藝老師

蜂翅桌墊 Bee wing table mat
90×50×0.5 公分
羊毛、金色線、不織布
2015

蜂面紙盒 Bee toilet paper box
26×15×15 公分
羊毛、金色線　2015　▶

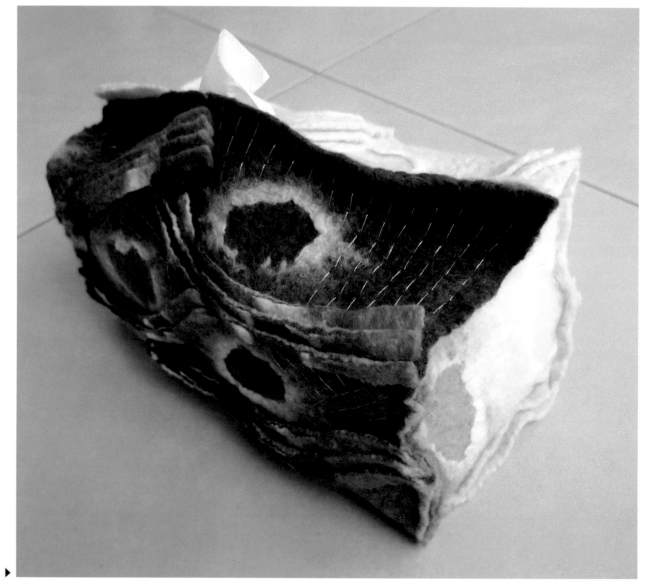

蘇 子 瑄

- 延伸 / 工藝設計學系 104 級在職班畢業展 / 2017
- 鏡透 / 琺瑯聯展 / 2017
- 手做木藝展 / 國立臺灣藝術大學暑期成果展 / 2014

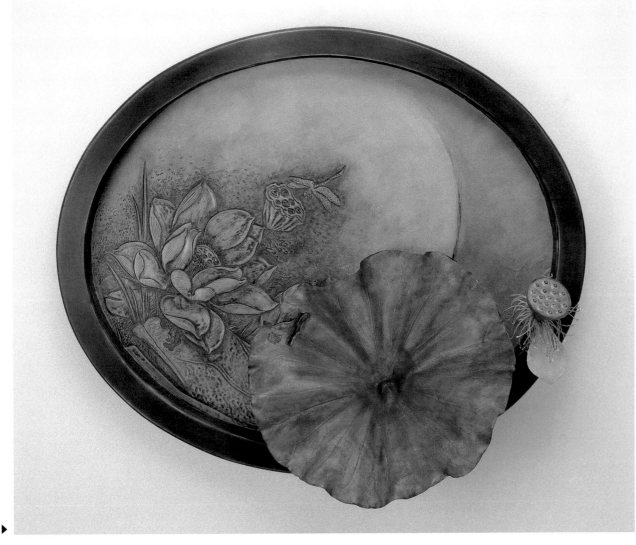

回首
turn around
56×46×17 公分
皮 2017 ▶

吳 珮 綺

▪ 2016 年度金玻獎參賽

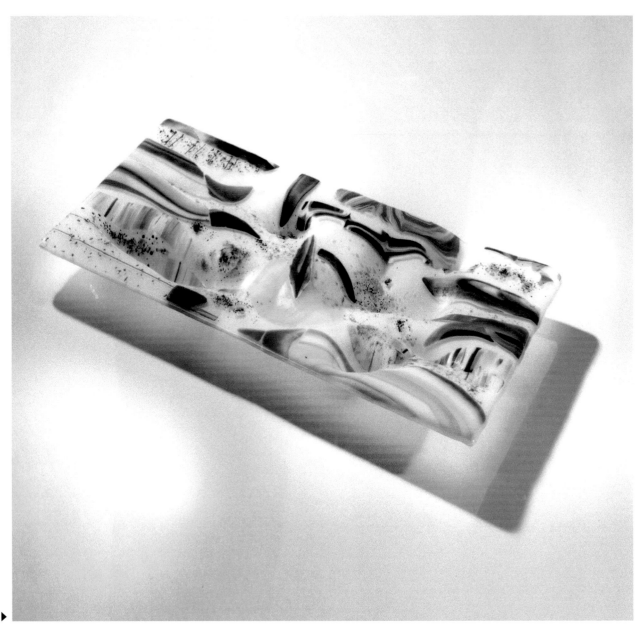

追尋之路
The Road of seeking
60×25×0.5 公分
玻璃、雲母　2016　▶

黃 美 馨

- 2014 新北市青年工藝獎 佳作
- 2012 臺灣工藝競賽創新 設計組首獎
- 2011 林葆家陶藝展第二 名

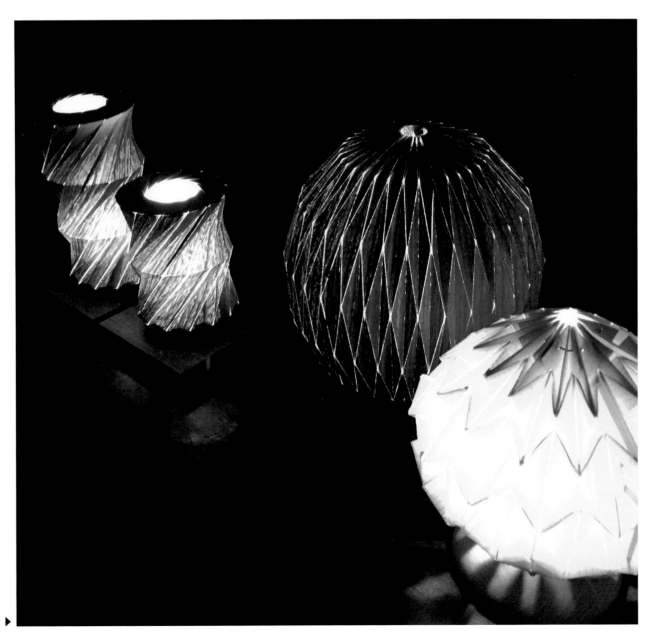

結菓子 Fruition
150×50×50 公分
胡桃木 , 櫻桃木 , 楓木
2016

黃 瑋 銓

- 2017 傢俬屋國際股份有限公司 技術總監
- 2016~2017 全國技能競賽 (門窗木工職類) 裁判
- 2008~2009 勁和室內空間設計 設計師

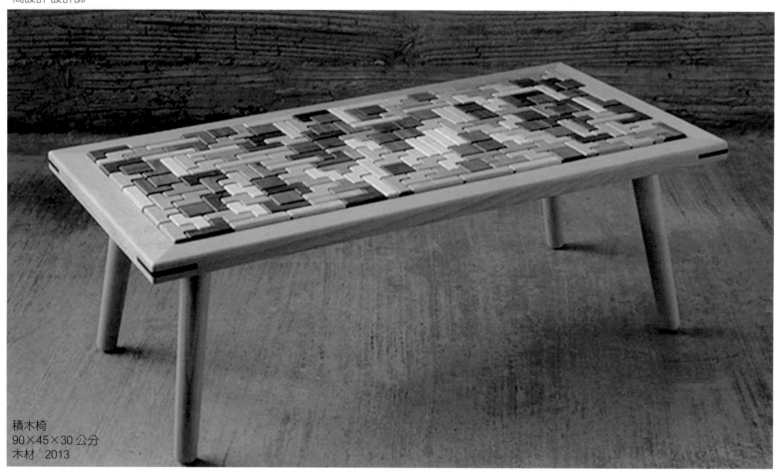

積木椅
90×45×30 公分
木材　2013

張 國 治

攝影教育在早期國立藝專時期美工科中並不被重視是事實，那時主要的是著重海報的設計，且多是用廣告顏料所繪製的圖案式海報。攝影教育在視覺傳達設計學系中一直處於弱勢地位，在本系的發展幾乎不是主流的。

然而基礎攝影、廣告攝影甚而延伸的影像鑑賞分析等課程其實是與視覺傳達有著密不可分的關係。在攝影日愈重要，成為當代人進行影像設計、平面設計、插畫、電腦繪圖、廣告創意、廣告促銷⋯⋯等視覺訴求的重要表現工具及插圖來源，廣告攝影中的廣告創意、產品呈現的完美，都是視覺獲得成功的必要條件，廣告攝影之重要性於此可見。

攝影是科技的、美學的、觀念的、思考的、具哲學觀的，也表現出人們對世界的觀察，適當的從教學中導入合宜的廣告攝影發展趨勢觀念相對重要。

攝影創作教學目標：乃融合了機具之運用，程式之操作，但更重要的乃是如何賦型及建立中心思維，培養創意及觸動情感的表現，藉由閱讀攝影經典作品及文本，增進視野、思考及創意的發生，除此，並從主題的實務操作演練，體驗創作之精義課程概要。

做為臺灣藝術發展重要的高等學府，本校由藝術專科學校側重在技術層面的教導，轉型為學院及大學，一些專業課程如何提高它的內容及深度是為必然性的修正，20 多年來本人執掌任教於攝影教學也負責作為學科帶頭人，以上的論述相信也勾勒了臺藝大設計學院的攝影影像教育的主旨及目標。

攝影已成為當代人傳播知識的最佳媒介，
亦是藝術創作最佳的載體。

李 進 興

- 1978 年任職台塑企業工業設計處
- 1985 年成立五色鳥文化事業有限公司,以製作人文、自然生態、海洋生態等電視節目為主。
- 一直關注台灣的生態和環境保育,從事自然生態攝影已達四十年。

野鳥之美
58×37 公分
相紙　2014

▶

張 國 治

- 2014-2015 張國治攝影個展：紅色的力量—台北市國立國父紀念館逸仙藝廊
- 2017 沖繩‧臺灣藝術大學交流展
- 2017 年張國治彩繪大膽島集及其詩文創作 - 臺北市 M 畫廊

肉體之幻 9
35×27.9 公分
攝影 2017

肉體之幻 10
35×27.9 公分
攝影　2017

肉體之幻 11
35×27.9 公分
攝影　2017 ▶

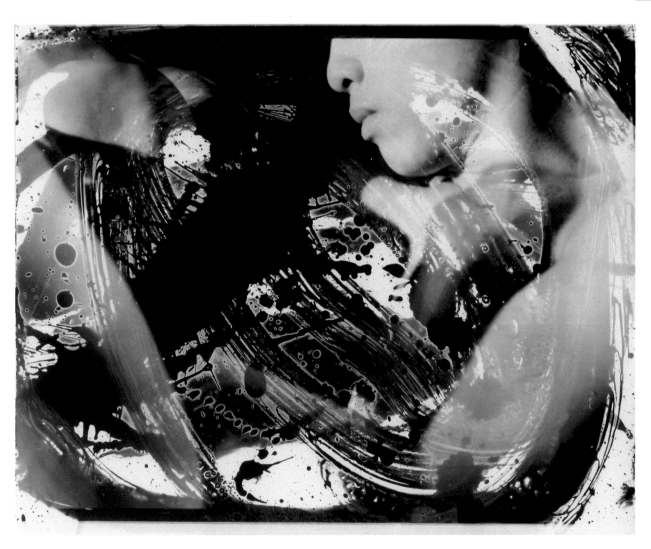

游本寬

- 《老闆？老闆！——》照片裝置 /2017 台北藝術攝影博覽會，華山藝文特區
- 《黑白攝影》/2016 台北國際攝影節「師輩秀」，臺北市藝文推廣處
- 《五九老爸的相簿》/2015 台北藝術攝影博覽會，華山藝文特區

benyuphotoarts.tw

教堂槍聲
Gunfire Outside the Church
140×94 公分
照片　2017

水鴨的綠敬禮
Duck's Green Salute
140×94 公分
彩色數位影像輸出
2017

飛龍遛狗 The Dragon
Walking His Dogs
140×94 公分
照片　2016

高 挺 育

- 藝朵文化創意總監
- 台北市立大學專業講師
- 桃園藝術亮點計畫主持
- 新北市藝地計畫主持

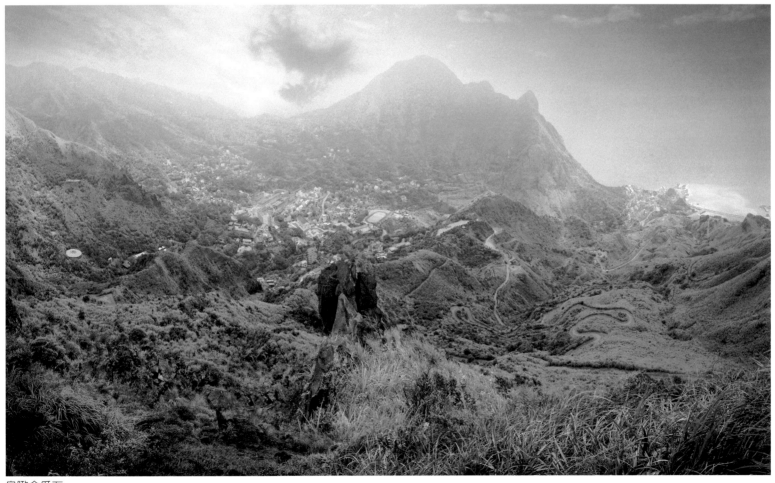

鳥瞰金瓜石
100×59 公分
攝影 2015

楊 炫 叡

- 2006 年千業大學自然科
 學研究科設計博士
- 2009 、2011 年 Asia
 Network Beyond Design
 亞洲超越聯盟設計展 ·
 優秀獎
- 2013 年起研究特殊稜鏡
 攝影表現創作技法

光織魅影
Spinning Phantom Light
103×72.5 公分
照片　2017

莊 婷 琪

- 視覺影像設計公司負責
 人
- 國立台灣藝術大學工藝
 設計學系 / 視覺傳達設
 計學系兼任講師
- 中學美術教師 (現任)

八里暮色 ‧ 彩霞滿天
Rosy clouds over Bali
59×78 公分
相紙　2017

孫 銘 德

- 民國 96 年 台藝校友經
 典設計大展
- 民國 97 年 文化閱讀七
 校研究生海報觀摩展
- 民國 99 年 2010 美麗新
 店攝影比賽 佳作及入選

靜默蹣跚
66×76.5 公分
相紙　2017

今非昔比
66×76.5 公分
相紙　2017

黃 文 志

- 2008 年台灣視覺設計
 獎 行銷類金獎
- 2009 年美國設計獎明
 信片類 第一名
- 2011 年德國紅點視覺
 傳達獎 winner

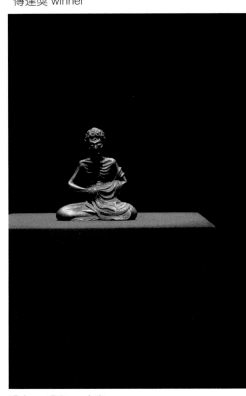

過去 ‧ 現在 ‧ 未來
Past ‧ Present ‧ Future
89×48 公分
數位微噴藝術紙　2017

洪 淳 修

- 浮世繪音像工作室 編導
- 台北市紀錄片從業人員
 職業工會 監事
- 金馬獎紀錄片類 評審

刪海經
The Lost Sea
42×55 公分
電腦繪圖 2017

盧昱瑞

▪2010 ～，導演與攝影，
三合院音像工作室

西南大西洋上的信天翁與水手
Seaman, Albatrosses,
Southwest Atlantic
81×113 公分
彩色相紙　2015

陳佳琪

▪ 自由攝影師

手把青秧插滿田　低頭便見水中天
心地清淨方為道　退步原來是向前

出淤泥而不染
攝影　2012

退步原來是向前
攝影　2012

游 宗 偉

- 畫廊雜誌編輯 (2012-2015)
- 台藝大美術系行政助理 (2015-)
- 現為科技公司創意設計部攝影師 (2017-)

Solo
35×25 公分
照片　2012

▶

童主恩

- CD 專輯設計
- 個人音樂會視覺插畫
- 活動拍攝記錄

愛 Love
40×30 公分
攝影　2017

張 維 倫

- 2017 Mifa 莫斯科國際攝影獎 - 榮譽獎
- 2017 PX3 巴黎攝影獎 - 榮譽獎
- 2014 IPA 國際攝影獎 - 榮譽獎

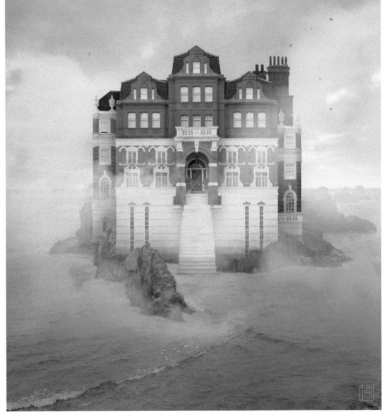

藍霧之屋
The Blue House
90×90 公分
影像後製　2016

林 學 榮

　　插畫是一種溝通理念，思想，文字敘述，產品，廣告，文創等項目的創意表現方式，它可以作為商業用途的創作，也可以單獨成為一項藝術作品，插畫的表現方式和一般的藝術創作相類似，只是它的功能性較強，時常用於作者與讀者，消費者與產品之間的溝通橋樑國外的報章雜誌，書籍封面，內頁插畫，電影海報廣告，甚至包裝封面內容設計，時常使用插畫來表現，在國外平面設計的比例。插畫時常超越三至四成，是許多設計工作者喜歡使用的創作方式、特別是在講求風格，獨創的設計領域而言，插畫較容易凸顯創作的差異性與個人的風格，所以在國外，插畫一直是受歡迎的選項，因為插畫需要較長時間的創作與專注的想像力參與其中，在國內一切求快又方便的設計習慣之下，插畫設計卻漸漸成為一種顯學以致於無法大量的推廣，一般我們日常所見的插畫表現方式，以漫畫方式呈現的居多，國內有許多年輕的設計師，功力深厚，但是呈現時常礙於平日的忙碌工作，和職場對於創作方式與品質的要求，慢慢地插畫家的發揮也受到了擠壓，作品的數量也變得有限，這個現象需要大環境與設計觀念的改變，才能培植更強的新一代插畫家與作品的品質事實上，插畫設計教育在台灣推廣的時間也行之有年，國際間也曾出現不少本土的高手，但是他們作品的普及和曝光率仍然不高，這也表示插畫在設計上的應用，仍然有待加強，除了主導設計教育與設計實物的設計師需要更強化瞭解插畫的表現內容與方式外，更要瞭解我們的設計界需要什麼樣的突破與創新期許將來我們的設計領域，會有許多不同層次的風貌，與創意的表現。

鄭 興 國

- 2002 油畫個展
- 1994 國立台灣藝術大學
 美工科第二回校友作品
 邀請展
- 1992 國立台灣藝術大學
 美工科第一回校友作品
 邀請展

生生不息
113×82.5 公分
孔版版畫 2015

顥顥
76×96 公分
版畫 2015

溫泉印象
71×56 公分
版畫 一版多刻 2017 ▶

林 學 榮

- Graphic Designer,
 Teledyne Laars, North
 Hollywood, California
- Artist, Art Master Studios,
 Los Angeles, California
 Art Director, New Image
- Graphics, Northridge,
 California

突破
Breakthrough the Barrier
77×51 公分
油畫 2010

創造 The Creations
77×51 公分
油畫 2010

救恩
Salvation
77×51 公分
油畫 2010

▶

蔡 輝 昇

- 光復書局 / 美術設計
- 大興出版社 / 主編
- 中華電信 / 行銷廣告總
 監

牽阿嬤的手，走自己的路
<娜吒 2.0>　　　▶

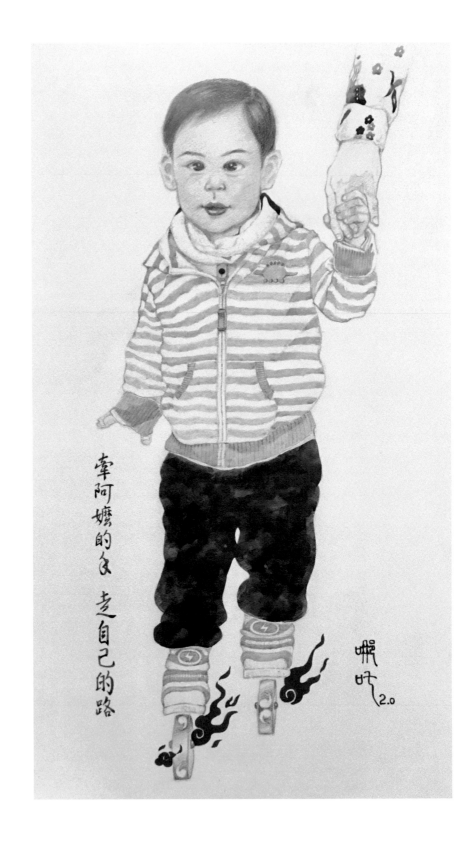

牽阿嬤的手 走自己的路

王 元 亨

- 2013 國立中正大學藝術中心邀請展
- 2014 機械体浮世繪女媧堵天數位插畫個展
- 2016 新光三越猴年藝術聯展

機械体浮世繪之女媧堵天
146×43 公分
數位輸出　2013

機械体浮世繪
102×74 公分
數位輸出　2011

何 湘 葳

- 美術館英語課程講師，
 朱銘美術館兒童藝工團
 隊 (2016)
- 第 12 週客廳主人，臺北
 市立美術館李明維「客
 廳計畫」(2015)
- 禮物展，臺北市立美術
 館兒童藝術教育中心
 (2014)

鳥工作 / 權
鳥工作 / 勢
鳥工作 / 錢
120×50 公分
數位影像設計 / 模造紙、
色鉛筆　2016-2017　▶

童 主 恩

- CD 專輯設計
- 個人音樂會視覺插畫
- 活動拍攝記錄

平靜的心 Peaceful Heart
23×23 公分
原子筆、簽字筆　2017　▶

109

賴 怡 安

▪ 艾菈拉的想念 - 個展

白雪、人魚與玫瑰
Princess
97×52 公分
透明水彩、鉛筆　2016

徐 瑜 婕

- Redpeak asia group - Intern designer
- Cloudeep innovation Inc.- UI designer
- Asia Student Package Design Competition - Golden Award

天光
Daylight
96×65 公分
電腦繪圖　2017
▶

陳 永 興

　　臺灣藝術大學工藝設計學系具有多元工藝教學特色，舉凡金工藝、陶工藝、木工藝、漆器工藝、玻璃工藝、皮革工藝、竹工藝、設計方法等，提供了豐富的知識與技術資源學習環境，學生對材料認識廣泛，強化了設計與應用能力，提升了創作能量，在這知識爆炸的時代裡，複合媒材創新的應用、設計概念跨領域整合，是當代發展的趨勢，也正是工藝系課程內容所引領的前瞻，多元工藝學習。

　　漆器本質也是多媒材的應用，如平脫漆器、螺鈿漆器、藍胎漆器、陶胎漆器、木胎漆器、繩胎漆器 等，因此在在裝飾性、結構性、功能性的利用價值很高，相對的拿來當藝術創作的素材更是最佳的選擇。此次作品形態特殊性在複合媒材的應用設計，融入了現代美學思潮，將傳統技藝精妙質感，來展現自己的藝術涵養與情感，從生活漆器到造形表現、從金繕技藝表現到創新胎體結構、從圖紋裝飾到漆畫層次，每件作品都有它的生命故事，可以感受到作者嘔心瀝血的創作，並透過作品來呈現他們的熱情與活力，提供美作讓人欣賞。

　　在多元工藝學習中找到一項工藝當主要學習努力的目標頗為重要，因一項技藝養成需要時間的累積，每個階段精益求精在精進，才能熟能生巧，巧中求智，智中求藝，意無止盡，製作出耐人尋味經典之作，期許有更多愛好漆器人士加入漆器文化工作行列。

漆器之美－藝無窮意無盡

張 守 端

- 2015 編織工藝獎入選 編織工藝獎入選 —青山 隨雲走 青山隨雲走 (台 中市政府)
- 2014 竹工藝產品開發競 賽入選 (南投縣政府)
- 2014 南瀛獎入選 南瀛 獎入選 —等待 (台南市 政府)

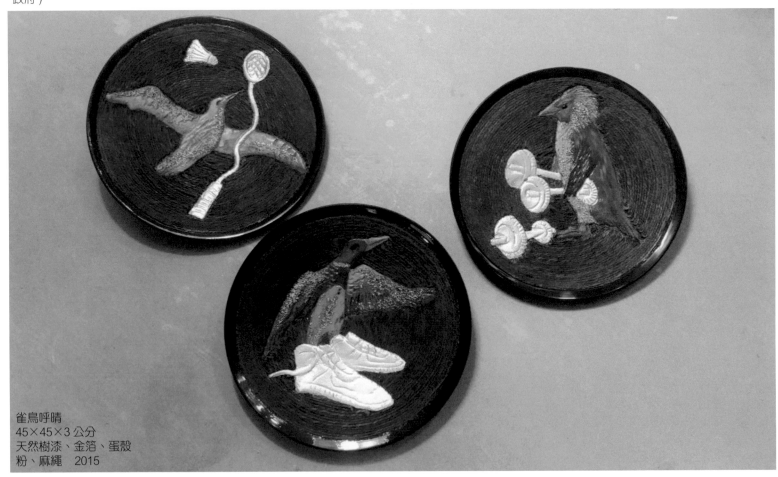

雀鳥呼晴
45×45×3 公分
天然樹漆、金箔、蛋殼
粉、麻繩 2015

楊 靜 芬

- 2017 年 1 月臺北市 誠空間 漆畫個展
- 2016 年東京藝術大學蒔繪實習
- 2015 年 4 月臺北美僑俱樂部漆畫個展

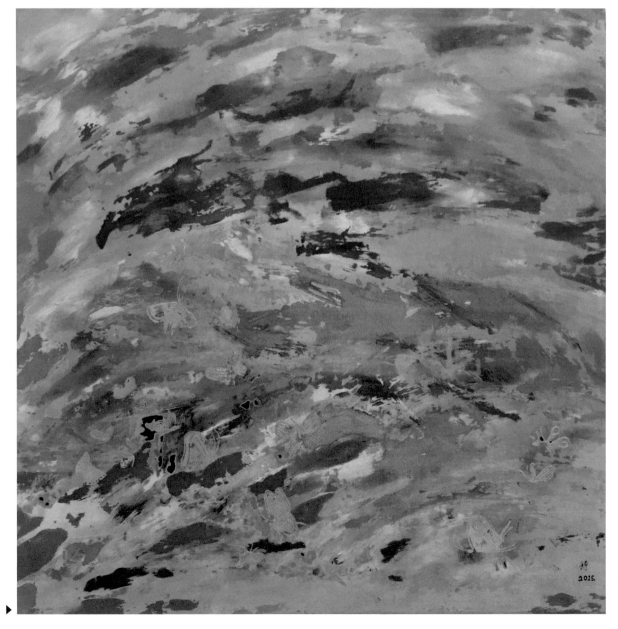

月光下
Moon in the Light
62×84 公分
大漆板 乾漆粉 蛋殼 金箔
2017

陳 瑞 鳳

- 台灣漆藝協會會員聯展 - 榮亮璀璨
- 台中市大墩文化中心 - 手捏壺聯展
- 鶯歌陶瓷博物館 - 秋詩篇篇陶藝聯展

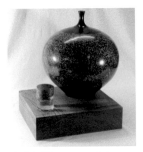

夜盡天明 Break of day
28.5×28.5×29 公分
瓷胎 生漆 黑漆 金箔　2016

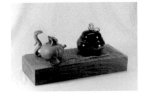

事事如意　All the best
13.5×13.5×13.5 公分
瓷胎 生漆 黑漆 金箔 天然顏料　　　　2016

璀璨 Resplendent
28×28×31 公分
瓷胎 生漆 黑漆 天然顏料
2016

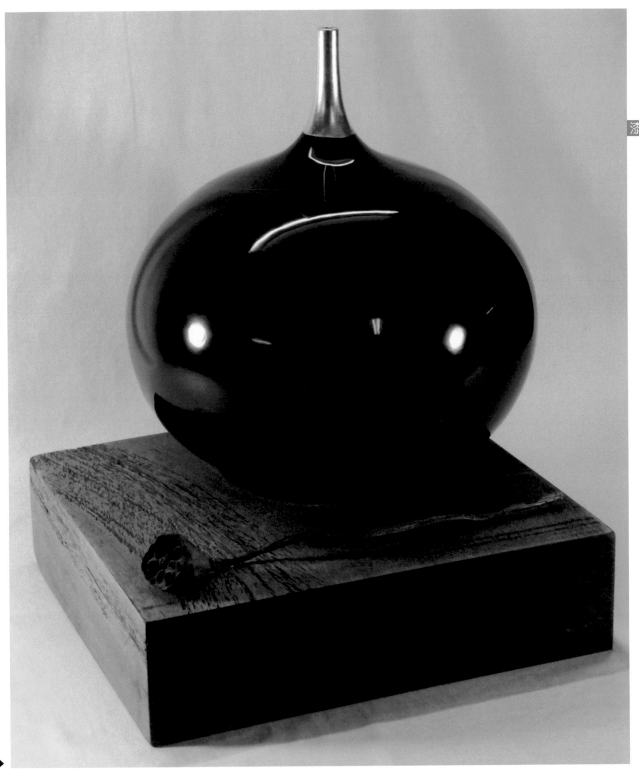

崔順吾

- 台灣室內設計專技協會
 理事（2012～2014）
- 台灣工藝發展協會
 理事（2009～2012）
- 台灣工業設計協會
 理事（2001～2003）

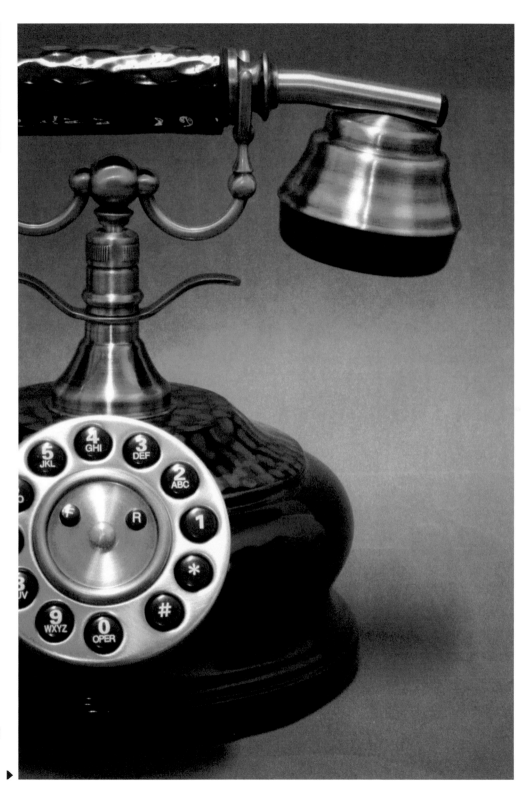

漆藝裝飾懷舊工藝造型電話
30×20×30 公分
生漆 實木 金屬 塑膠
2011

陳 高 登

- 2013 東京漆藝展
 2014 鍊金術 - 當代金工
- 複合媒材創作藝術展
- GICB2017 京畿世界陶
 瓷年展作品參展

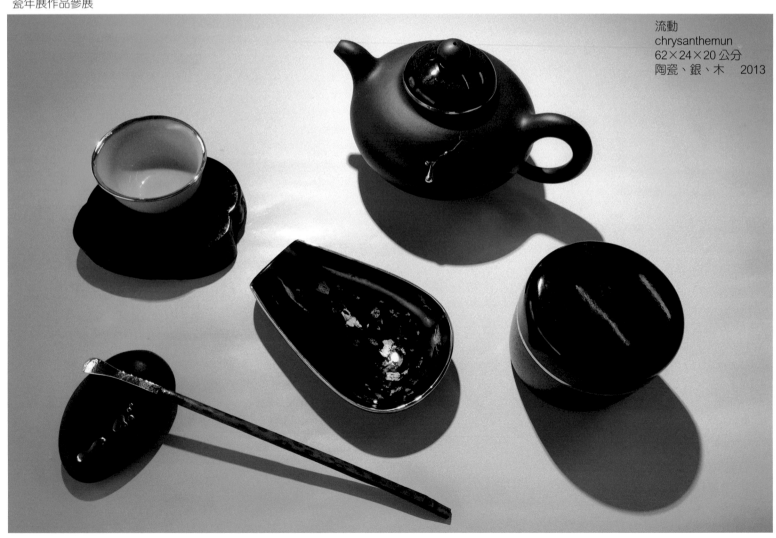

流動
chrysanthemun
62×24×20 公分
陶瓷、銀、木　2013

陳 莉 雯

- 2012012015 參加「漆人藝術聯展 漆人藝術聯展」於豐原漆藝館及台中民俗文物
- 2012012016 參加「台灣漆藝協會聯展 / 榮亮璀璨」於豐原漆藝館
- 2012012017 參加「台灣漆藝協會聯展 / 漆寶生輝神采飛揚」於 台中萬和宮麻芛文化館

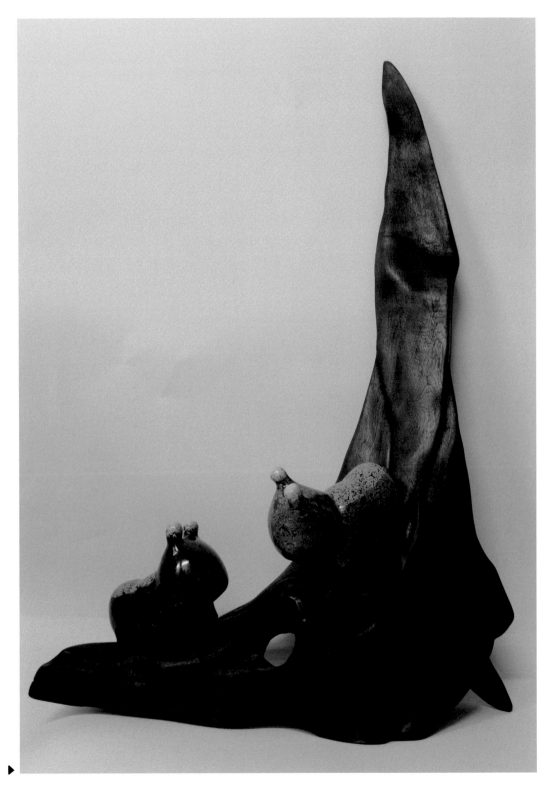

相濡以沫
Forget the horizon
60×28×85 公分
生漆 (脫胎)、漂流木
2015

林 靜 娟

- 2015 漆人．漆藝術創作
 聯展
- 2016 桃園社造博覽會／
 羊毛氈工藝教學
- 臺灣藝術大學大漢藝廊
 畢業成果展「玩藝」

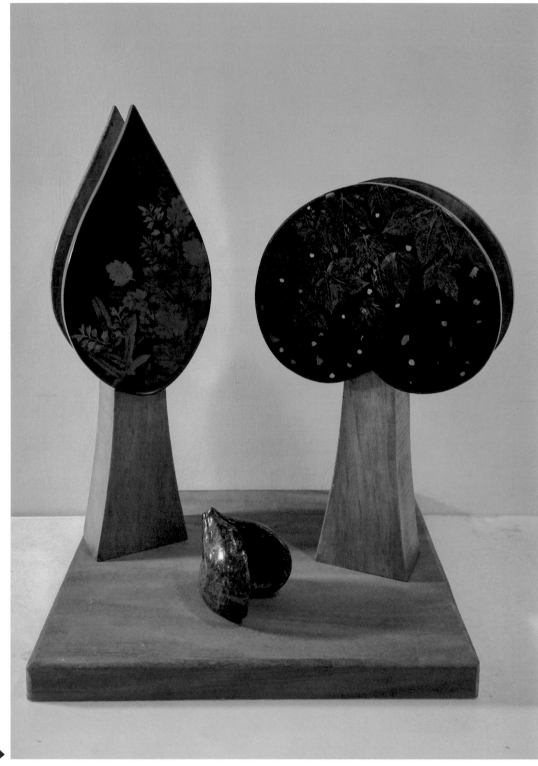

四季
33×28×41 公分
木胎、樹漆、蛋殼、金箔
2015 ▶

陳 冠 美

- 1993 年 -1997 年 雅戈設計擔任公仔雕塑師
- 1997 年 -2002 年 名成貿易深圳部門擔任公仔雕塑師
- 2004 年 -2011 年 琉園公司擔任上海部門雕塑師

菊花
chrysanthemun
29×24 公分
木板 漆 金箔 銀箔　2015

戰馬
horses
29×24 公分
木板 . 漆 . 蛋殼　2015　▶

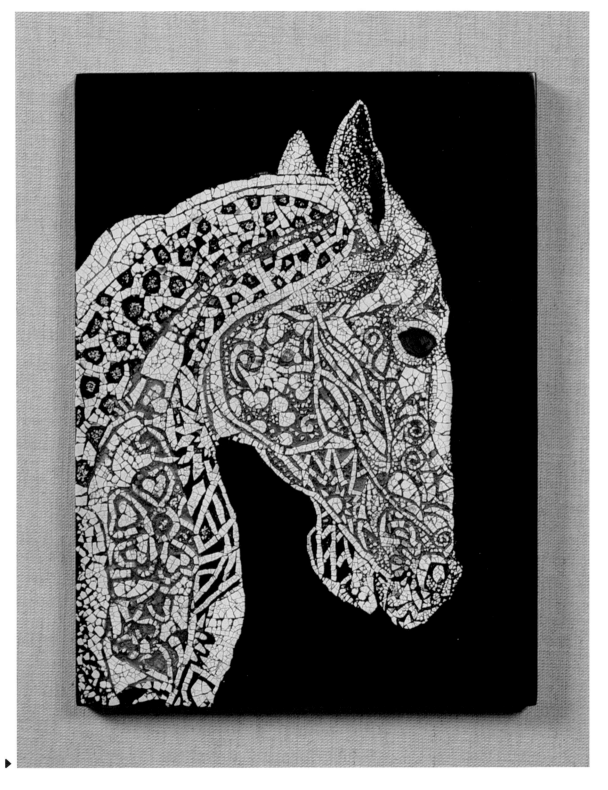

陳永興

- 2013 參展東京藝術大學
 台日漆藝術交流展
- 2014 參展海峽兩岸漆藝
 藝術展
- 2016 參展東京藝術大
 學 - 新技藝聯展

心心相印對杯
Cup pair
底座 34×9.5×2.5 公分
對杯 7×7×5.5
布胎、天然漆、純金梨子
地、純金平極粉　2015

月河行舟
Moon river boat
48.5×21×2.5 公分
木 胎、天 然 漆、貝 殼
2015

飛流塗漆器
Flying lacquerware
底座 15×8.5×3.7 公分
器物 直徑 6 ×8.5 公分
木胎、天然漆、錫粉、銀
粉、純金平極粉、紅銅
2015 ▶

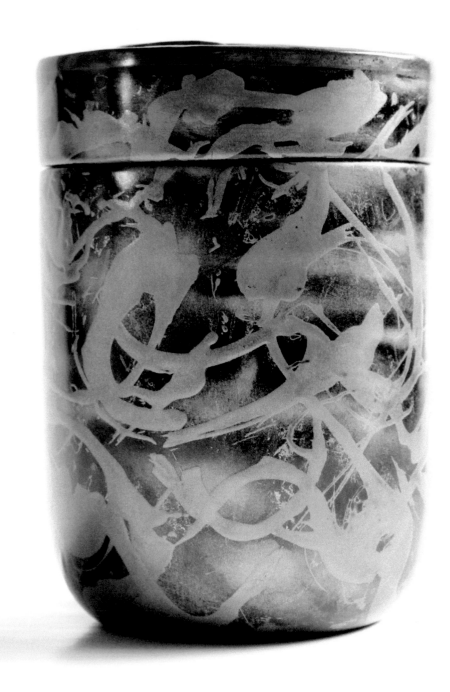

陳 冠 安

- 2016「屏東美展」第二
 類（雕塑、工藝、裝置
 綜合媒材等）優選
- 2017 屏東基督教醫院－
 器物修復個展

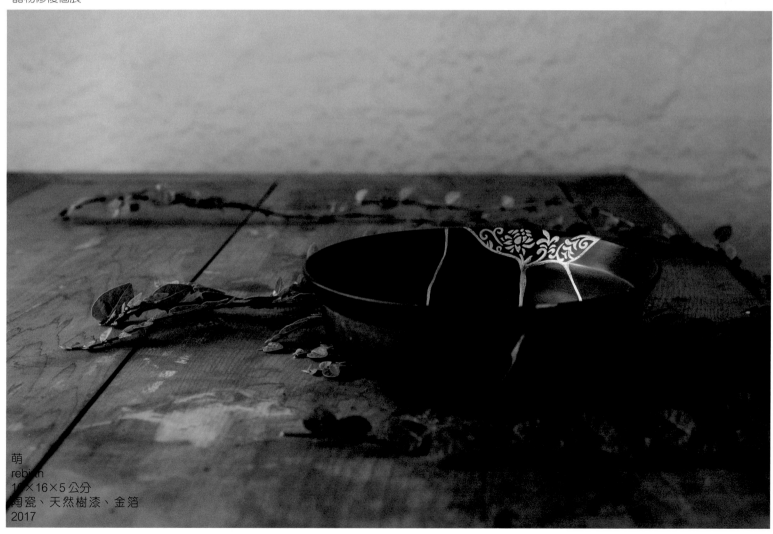

萌
rebirth
16×16×5公分
陶瓷、天然樹漆、金箔
2017

易 佑 安

- 2017 日本石川漆展入選
- 2016 Talente 入選
- 2016 Craft Forms 2016
 雙入圍

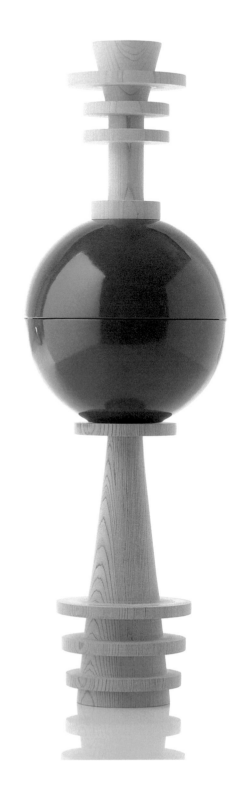

日月球
Sun Moon II
12×12×37 公分
木、天然漆、螺鈿 2014 ▶

李 基 宏

- 存在－當代雕塑與工藝 之間。台北 總統府藝廊
- 2016 日本伊丹國際工藝 展 入選
- 2016 創意大聲公計畫－ 工藝媒合產業 入選

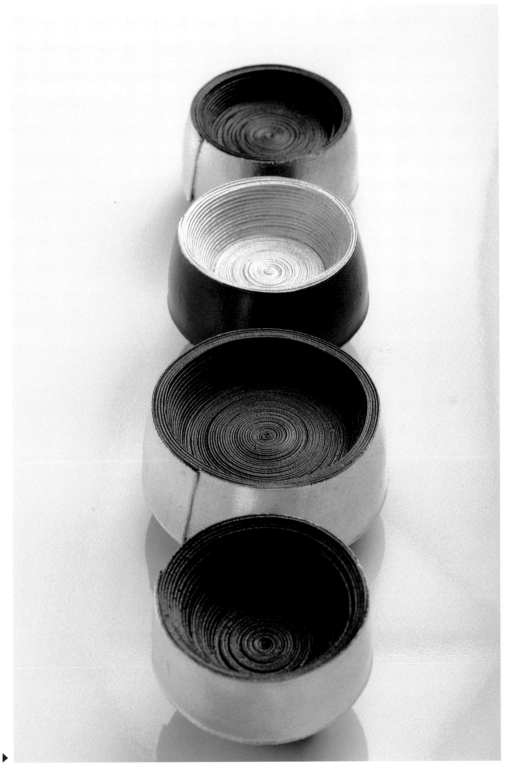

靜絲語
9×9×7.5 公分
纖維、生漆、金箔 2013 ▶

林 國 信

　　國信與台藝大的關係深遠，尤其是藝術涵養的養成與教職的工作的機會，讓國信在藝術創作與金工教學的領域，奠定良好的基礎。

　　從 97 年教育部卓越計畫的駐校藝術家到助理教授資歷，在藝術的學術領域上，感謝母校的提攜與栽培，師長們無私的傳授專業，讓國信的藝術學養能不斷精進，所以我也竭盡其所能地教育學子，期與能為金工教育盡一份心力；

　　在台藝大成立一甲子六十週年的日子，祝福學校如同銀壺煮水般，甘醇滿心、涓滴清澈，遠遠流長。

趙丹綺

- 2015 獲選為大墩工藝師
- 2013 國際金屬藝術展－銀獎。中國北京清華大學，中國
- 2008「Fusion, 第十一屆美國琺瑯國際展覽競－入選。」美國琺瑯協會主辦，美國。

依存系列－側把銀壺
20x15x10 公分
999 銀、820 銀、柚木、生漆
2015

桑野系列－提梁銀壺
15x10x14 公分
999 銀、檜木、生漆
2015

耆老系列－提梁銀壺
16x12x15 公分
999銀、820銀、鐵刀木、生漆
2014 ▶

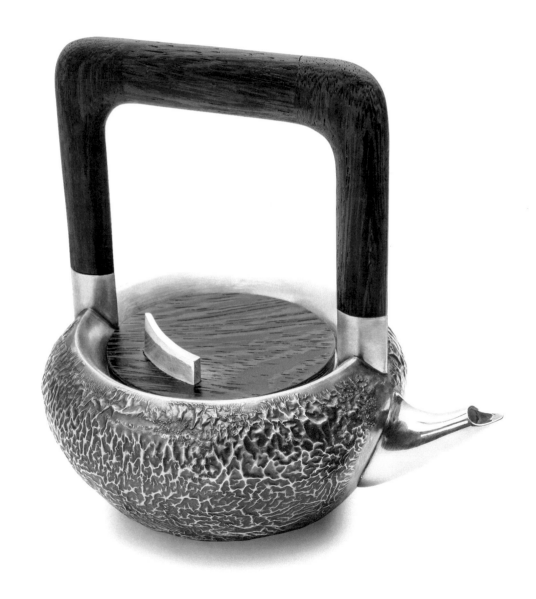

林 國 信

- 2015【月澤霞光】林國
 信金工銀器創作展 台北
 紫籐廬
- 2013【水的線條 -- 銀壺
 創作展】台灣手工藝研
 究所台北發展中心
- 2007【心 ing 林國信金
 屬物件創作個展】國立
 新竹教育大學 竹師藝術
 空間

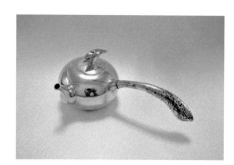

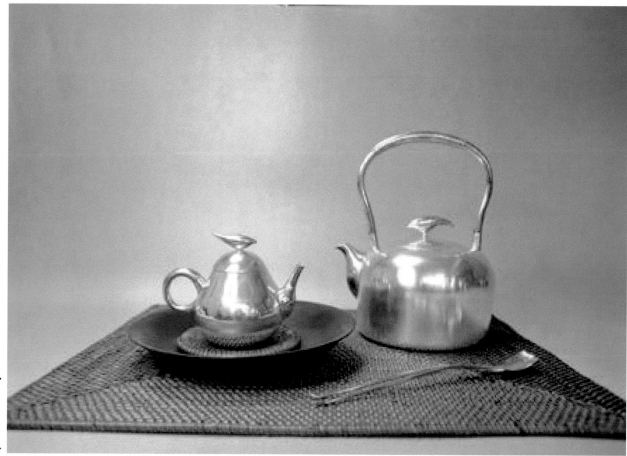

悟
銀壺 (側把急須)
16×8.5×7.5 公分
金、銀、銅、牛角　2016 ▶

悼
13×11.5×17 公分
銀壺 (湯沸) 金、銀、銅
2016　▶

兵 春 滿

- 瑩樺有限公司 - 珠寶設計
- 琉金富貴精品有限公司 -
 設計總監
- 禾傑科技有限公司 - 設
 計經理

洄(ㄏㄨㄟ)洄(ㄏㄨㄟ)系列
Whirl & Bay
20×20×3 公分
輕質土、樹脂土、紅銅、電鍍
2014 ▶

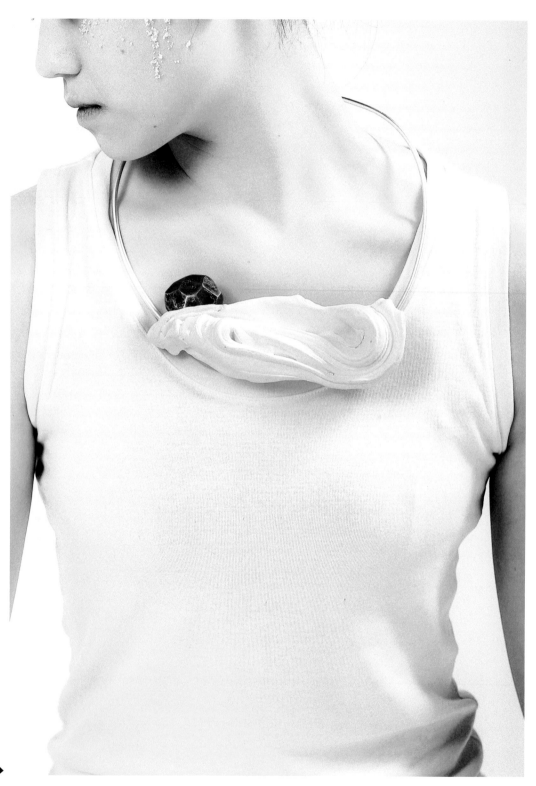

鄭 巧 明

- 2010【聚矽迷璃】玻璃
 藝術教授聯展 新竹玻璃
 博物館
- 2009【織彩】鄭巧明玻
 璃創作個展 國立臺灣藝
 術大學 臺藝美學博物館
- 2008【精金美韻】金工
 聯展 總統府藝廊

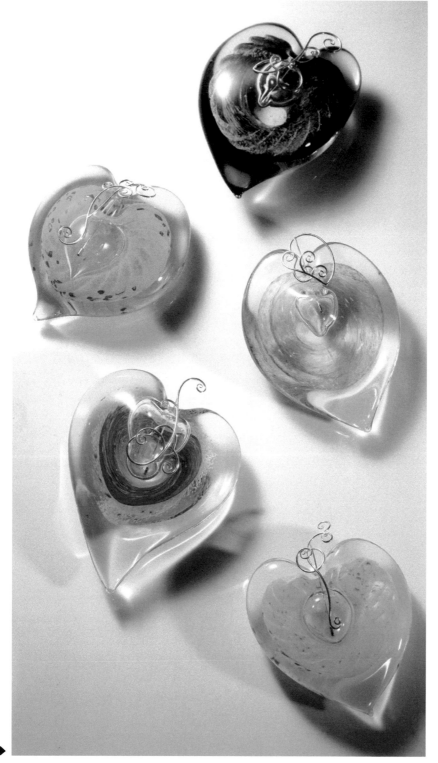

心宇宙
Universe in My Heart
60×60×30 公分
銀、珍珠、珊瑚、吹製玻
璃　2010

李 肇 展

- 法國巴黎 Erik Halley studio 飾品設計師
- 別藝造形藝術工作室 負責人
- 台北海洋大學 醒吾科技大學 時尚設計系 講師

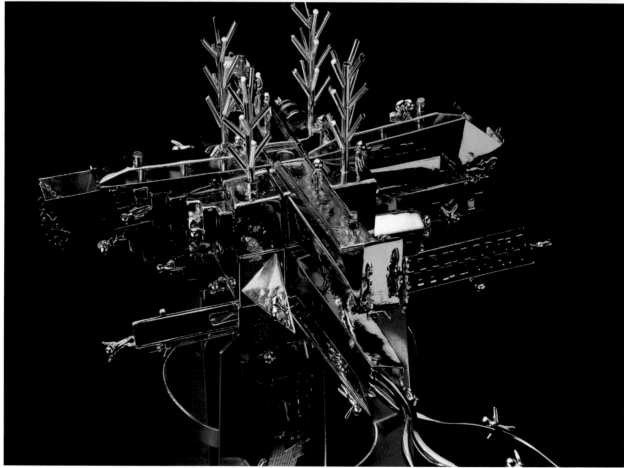

迷失方向
lost directions
25×25×35 公分
紅銅 黃銅　2010

廖偉淇

- 2016~ 迄今 國立臺灣工藝研究發展中心，臺北當代分館 工藝學堂 優良工藝教師
- 2016~ 迄今 致理科技大學，兼任講師暨駐校藝術家
- 2017 中國民國 106 年度臺北市政府街頭藝人，創意工藝類 評審

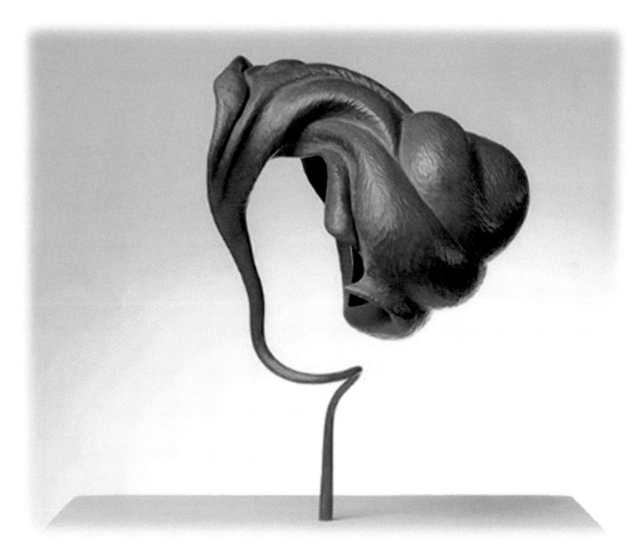

雲氣我執 Clouds Of Heart
36×36×39 公分
紅銅 Copper 2017 ▶

吳彥融

- 2013 年國際泰迪熊博覽會《創意樂活熊設計》－佳作
- 國立臺灣藝術大學　工藝設計學系 103 學年度系展《景》－評審特別獎
 國立臺灣藝術大學　工
- 藝設計學系 105 學年度畢業成果校內展《喃喃》－佳作

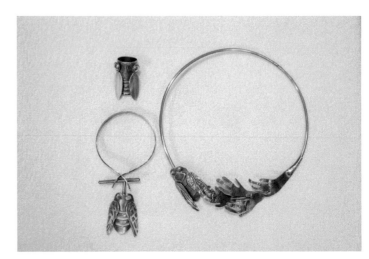

捉蟬、做蟬、琢蟬
Cicada Insists
項鍊 16 x 15 公分
手環 13 x 6 公分
戒指 4 x 2.5 公分
黃銅、820 銀　2016　▶

喚醒原始之感官
Senses Awaking
鼻子器具 18 x 18 公分
眼睛器具 12 x 14 公分
嘴唇器具 12 x 30 公分
黃銅、胡桃木　2017　▶

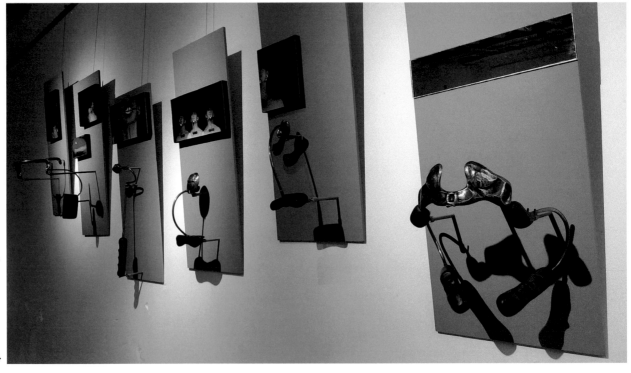

彭 莉 婷

- 2016-2017 上海源博物館 - 台灣事業部珠寶歷史研究人員
- （2014 至今）JUNO PENG JEWELRY-訂製珠寶設計師
- （2013 至今）雀兒喜畫廊一藝術行政兼策展策劃人

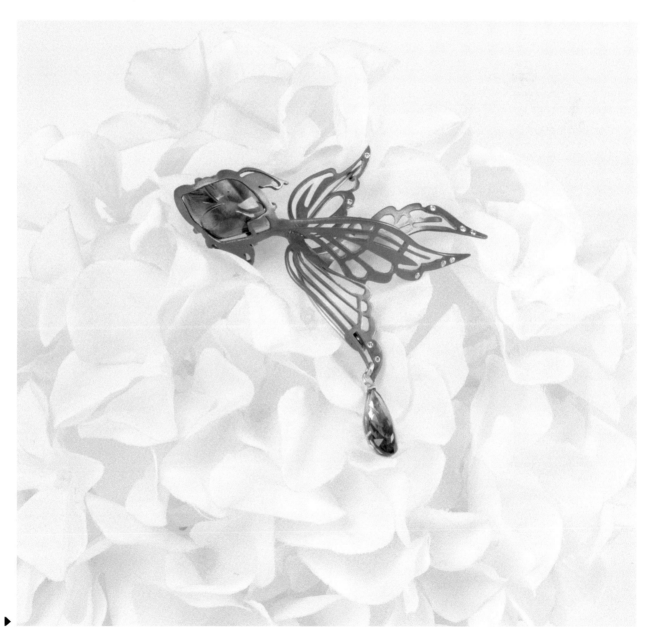

載著夢的
Take the dream
10×7×2 公分
鈦、銀、水晶、鑽石
2017

闕 承 慧

- 2017 聯展，山海之間 南宇陽 闕承慧雙個展，山海之間，台灣
- 2015 聯展，視現，臺北當代工藝設計分館，台灣
- 2014 首獎，新北市工藝設計青年獎，財團法人新北市文化基金會，台灣

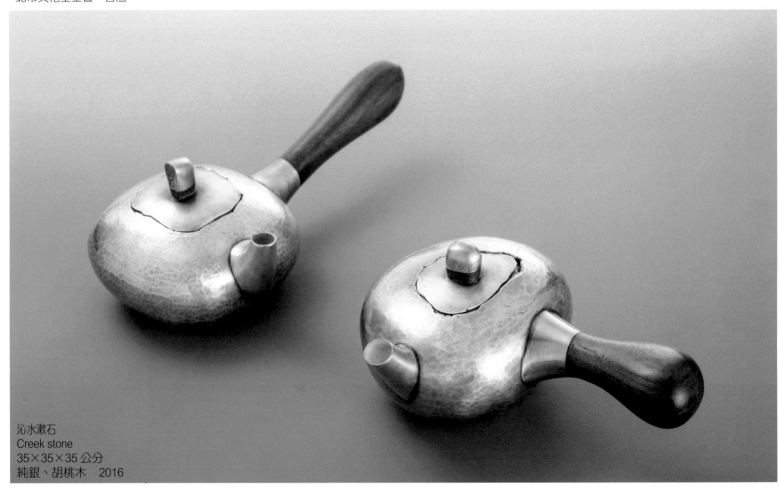

沁水漱石
Creek stone
35×35×35 公分
純銀、胡桃木　2016

鄭 亞 平

▪ 第 22 屆大墩美展 工藝類
　優選；雕塑類入選

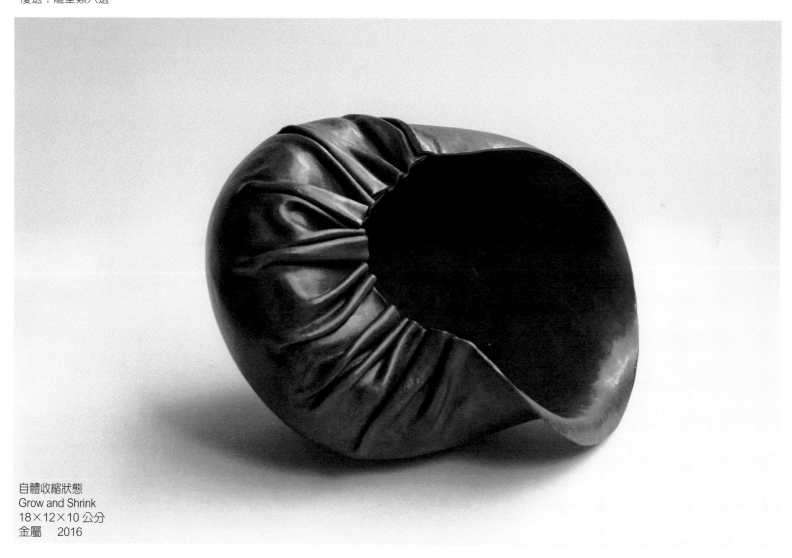

自體收縮狀態
Grow and Shrink
18×12×10 公分
金屬　2016

王 嘉 霖

- 台藝大建校六十週年傑出校友楷模
- 台藝大校友總會理事
- 2012 年汐止地政事務所

創意琺瑯現代畫
Creative enamel modern painting
銅片、琺瑯 2010

▶

官彥伶

- 2017 Revival 工藝創作展
- 2016 鏡透琺瑯聯展
- 2016 金采金工藝廊創作展
- 2016 Horizon 創作聯展

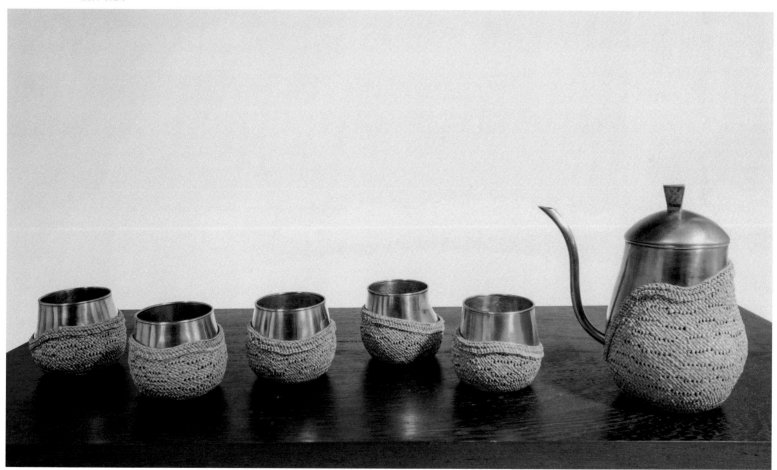

蘭香傳
80×45×25 公分
紅銅、藺草、山毛櫸
2017

吳 明 威

- 2007-2008 進駐國立台灣傳統藝術中心（傳習所展演金雕製作與展覽區講解專員）。
- 2007-2008 傳統藝術總處籌備處黃金容顏・鄉情風華 96 年度傳統藝術文物特約製作（金雕藝術技藝保存與調查研究）與陳奕凱老師參與製作。
- 2010 上海中國航海博物館特邀請藝術家吳卿創作作品：《純金打造春秋戰船》（春秋時期東吳大翼戰船）。作品為三公斤純金打造。擔任助理參與金雕製作。

謝？蟹？攻？敬？
20×15×25 公分
金屬 琺瑯 2017

遊 游
20×15×15 公分
金屬 琺瑯 2016

真？假？
20×15×25 公分
金屬（電鍍）2017

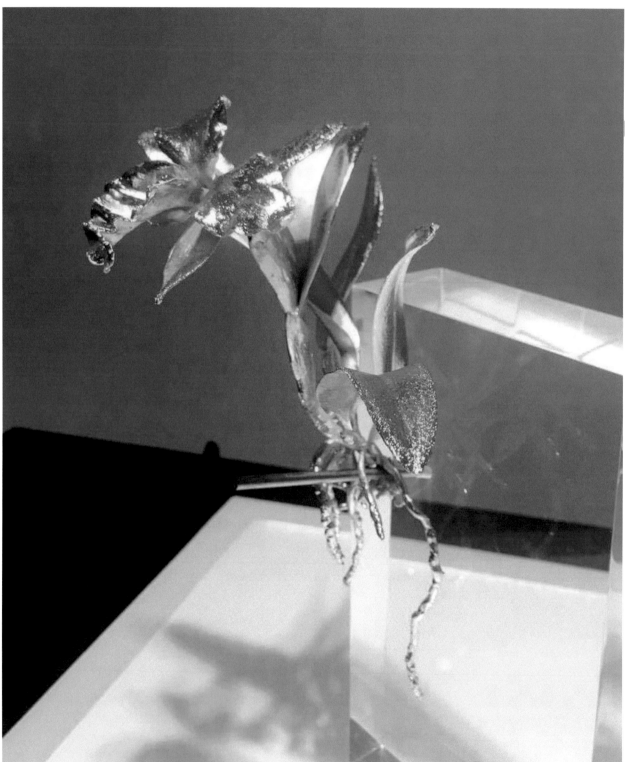

陳 星 辰

　　純藝術在設計人的養成教育裡，原就是基本必修的素養，畢業後很多人還繼續鑽研，時日久了也能有不錯的成績。我想；設計人在純藝術作品中，如能在題材、技法、造型、構圖、色彩…等方面，加入設計元素與創意，將會呈現更為出色的成果！

林 景 政

□
- 1984 行政院金環獎比賽
 銀獎
- 1985. 1986 省美展優選
- 1988 英國 ICI ZENECA
 比賽金牌獎

古厝
25p
油彩　2015

舟
10F
油彩　2015 ▶

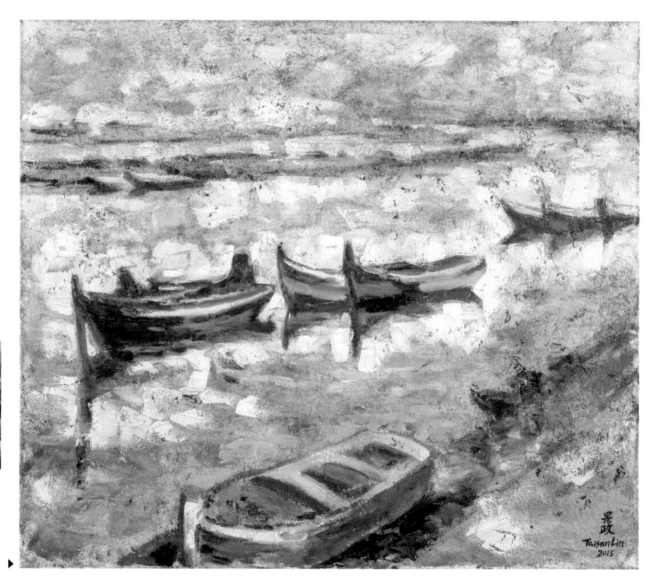

鄭 興 國

- 2002 油畫個展
- 1994 國立台灣藝術大學
 美工科第二回校友作品
 邀請展
- 1992 國立台灣藝術大學
 美工科第一回校友作品
 邀請展

雍
127×99 公分
油畫　2013

逸
76×96 公分
油畫　2015

燦
101×81 公分
油畫　2015

藝術

陳 星 辰

- 1989~2001 透明畫會第一屆 ~ 第十屆聯展
- 1991~2010 南畫廊每年一次「零號專輯展」
- 2002 香港中央圖書館「兩岸三地」四人油畫展

風荷
94×82 公分
油畫　2017

慈顏生花
100×80 公分
油畫　2017

靜觀自在
94×82 公分
油畫　2017

144

霍鵬程

- 1971-2005 中華電視公司藝術指導
- 1971-2008 中華民國變形蟲設計協會會長、會員
- 1980-1983 圖案出版社發行人

春 Spring
86×86 公分
蠟染畫　2017

夏 Summer
88×88 公分
蠟染畫　2012

秋 Autumn
72×99 公分
蠟染畫　2017

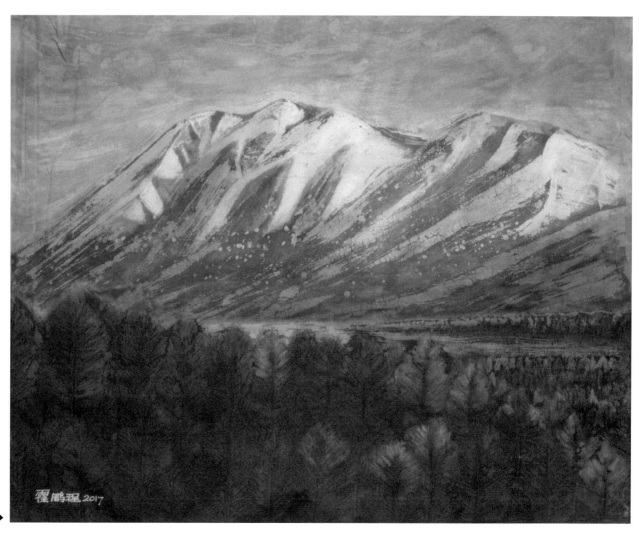

朱 魯 青

- 1968 明道中學校門、校園設計 首獎
- 1988 高雄 228 和平公園精神地標雕塑 首獎
- 1995 中國溫州市城市精神地標國際徵選 首獎

飄香
25×35×60 公分
不鏽鋼雕塑（鑄造）
2006

生命的孕象
116.5×90 公分
油畫（F50）
2003

許藹雲

- 1966 首次個展於屏東
- 1991「許藹雲藝術饗宴」- 個展於國立台灣藝術教育館
- 2010 水彩花舞 - 許藹雲畫展 (拾貝美術館花博特展)

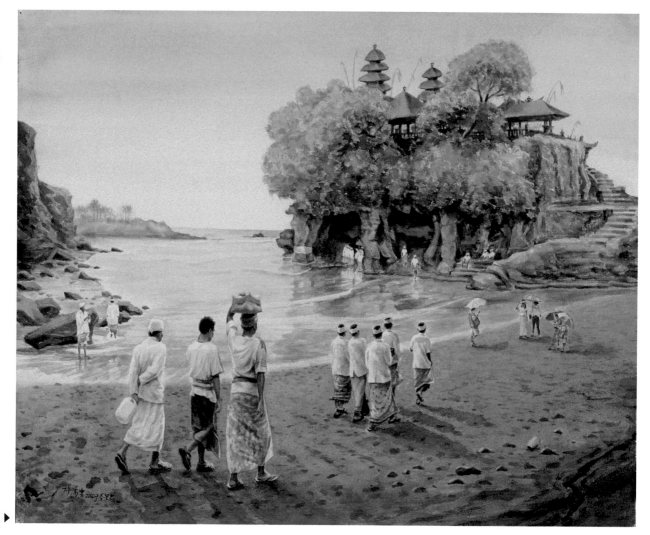

印度印象
56×76 公分
水彩　2004

海神的呼喚
56×76 公分
水彩　2002

黃焉蓉

- 2015 北京國際美術雙年
 展第六屆入選
- 2008 第 26 屆桃源美展
 佳作
- 2006 第 23 屆高雄美展
 入選

四重奏
110×110 公分
油彩 2016 ▶

謝義錩

- 台北房屋怡家建設廣告企畫
- 第九屆中華民國設計協會理事長
- 變形設計協會會長

20151120
175×255 公分
布面油畫　2015

黃坤成

- 任職華商廣告公司擔任美術設計
- 任職大宇集團擔任企劃部經理
- 任職紫玉金砂雜誌社總經理

鄉野寄情 Country of love
83×81 公分
國畫顏料＋水墨　2017

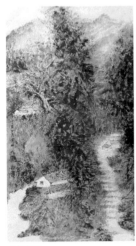

山居圖
Mountain map180×95 公分宣紙／國畫顏料／水墨
2017

無物 Nothing
138×70 公分
墨汁　2017

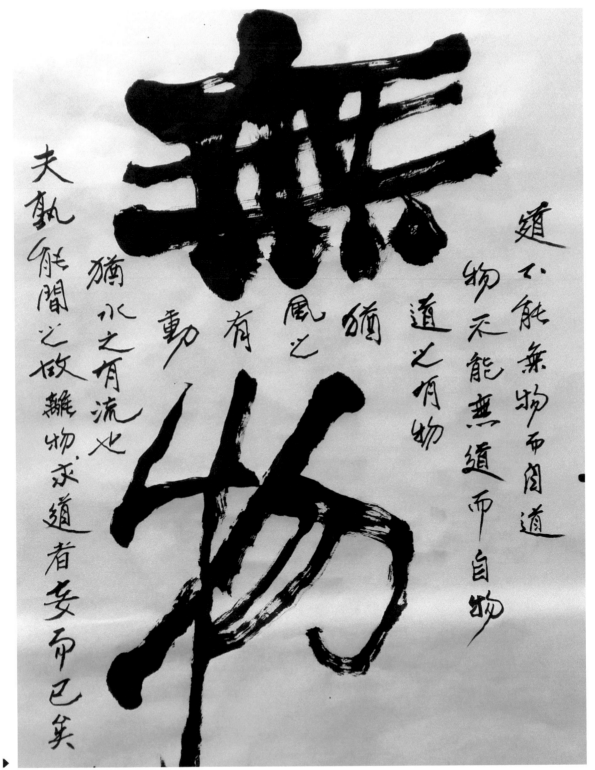

高永滄

- 2005~2015 十五次個展
- 2009 公視宏觀台蔡詩萍專訪
- 2013 新竹交通大學展出「畫與詩的對話」

無題 A17033
113×45 公分
壓克力顏料　　2017

無題 A17041
113×45 公分
壓克力顏料　2017

無題 A17031
113×45 公分
壓克力顏料　2017

孟 昭 光

- 天津書法節全國書畫展
 金獎
- 走進鄂爾多斯國際畫展
 優秀獎
- 上野美術館國際大展入
 選

寫意山城
70×139 公分

莊 文 岳

- 立法院國會藝廊邀請展
- 國立科學教育館邀請展
- 國防部後備司令部藝廊邀請展

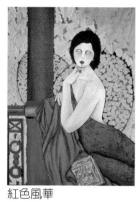

紅色風華

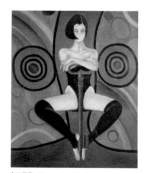

把關 Gatekeeping
70×60 公分
油畫　2016

母與子 Mother and son
70×60 公分
油畫　2014

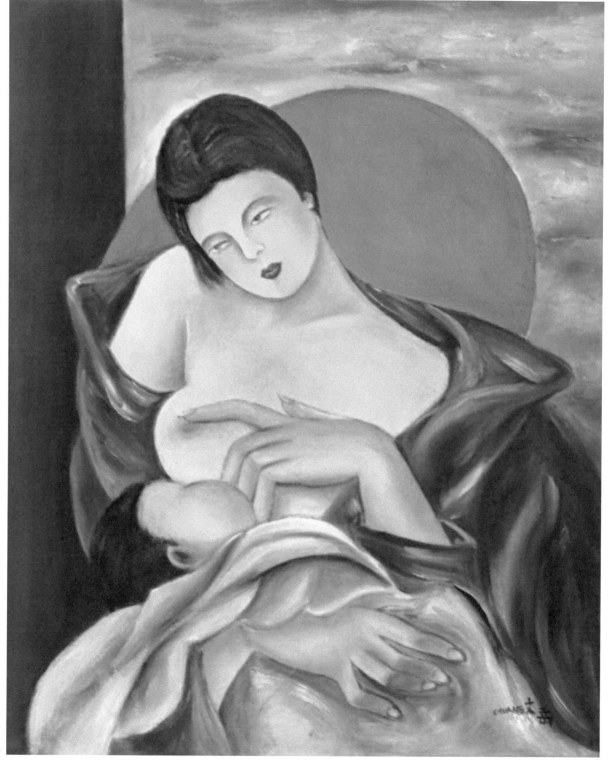

楊 明 迭

- 1994 台北市立美術館
 個展
- 1993 中華民國第 18 屆
 國家文藝獎
- 1992 挪威第 10 屆國際
 版畫 3 年展榮譽獎

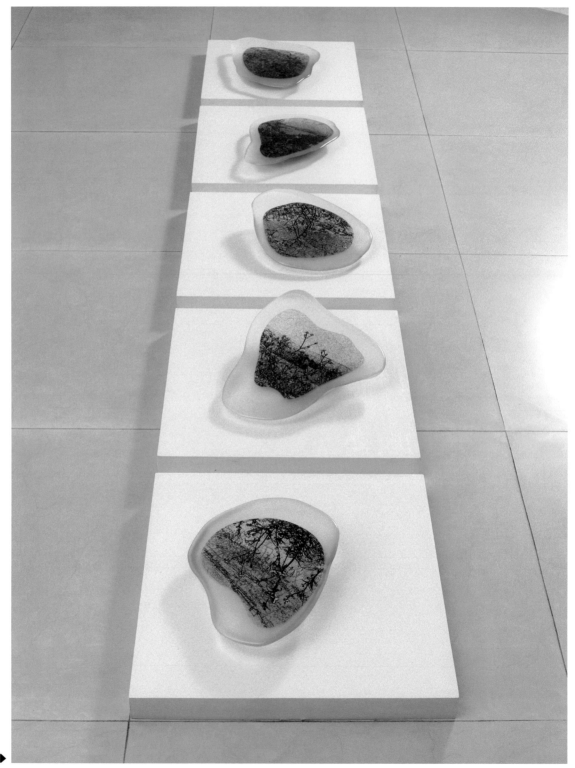

草衣 NO 28
Grass Coat No28
60×330×15 公分
玻璃、木板 2015

▶

紀 俗 余

- 1996 年台中市立文化中心文英畫廊個展
- 1997 年台中縣第九屆美術家接力展
- 2017 台中市當代藝術家聯展

抽象水墨之 2
60×60 公分
棉紙、水墨　2017

抽象水墨之 3
60×60 公分
棉紙、水墨　2017

抽象水墨之 1
74×60 公分
油畫＋壓克力原料　2017

利用西方抽像藝術的概念，加上東方草書的抽像美學，自由竄流

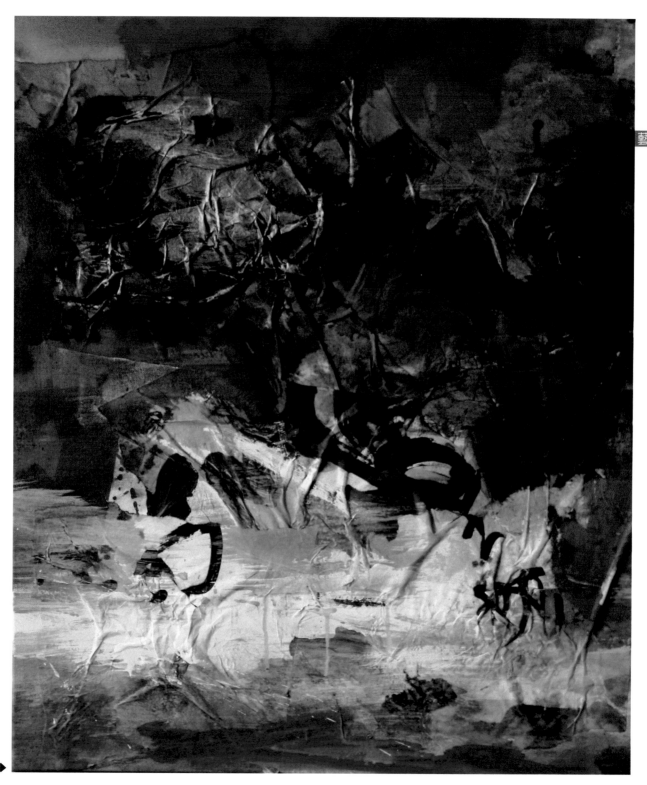

姚 春 雄

▪國立高雄師範大學藝術
學院院長

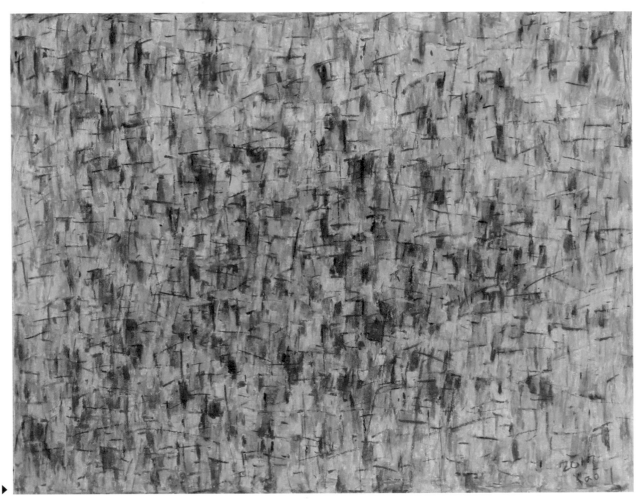

冬天的城市
53 x 41 公分
粉蠟筆　2017
▶

呂 豪 文

- 國立台灣藝術大學兼
 任副教授
- 國立台北科技大學兼
 任副教授
- 國立台灣科技大學兼
 任副教授

沉思
72.5×60.5 公分
油畫　2016

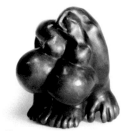

蹲
54×54×36 公分
銅雕　2015

追想
72.5×91 公分
油畫　2017

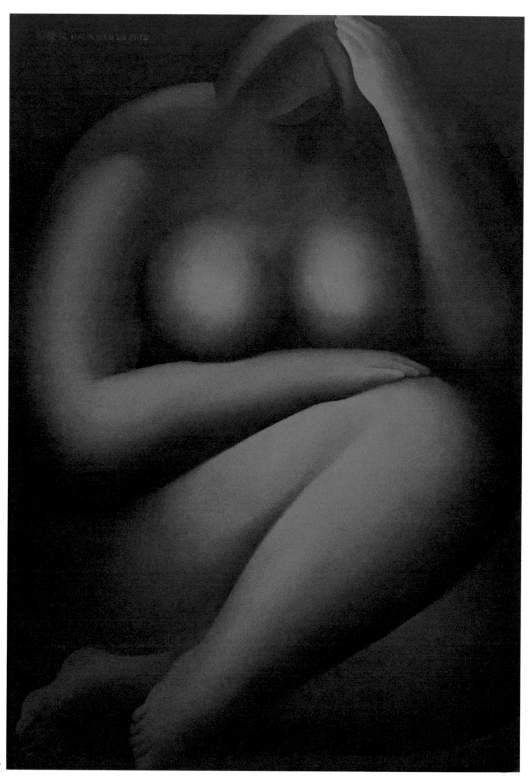

林 永 祥

- 2010~2017 年臺北市、新北市政府文化局特聘街頭藝人視覺藝術類審議委員
- 2014 年於千活藝術中心首次油畫個展
- 2017 年於新北市立圖書館蘆洲集賢分館藝文中心「藝象與意象」林永祥油畫個展

稻草堆
110× 92.5 公分
油彩 2014

紫色花田盤旋的群燕
110×92.5 公分
油彩 2012

兩情相悅
80.5 × 65.5 公分
油彩 2014

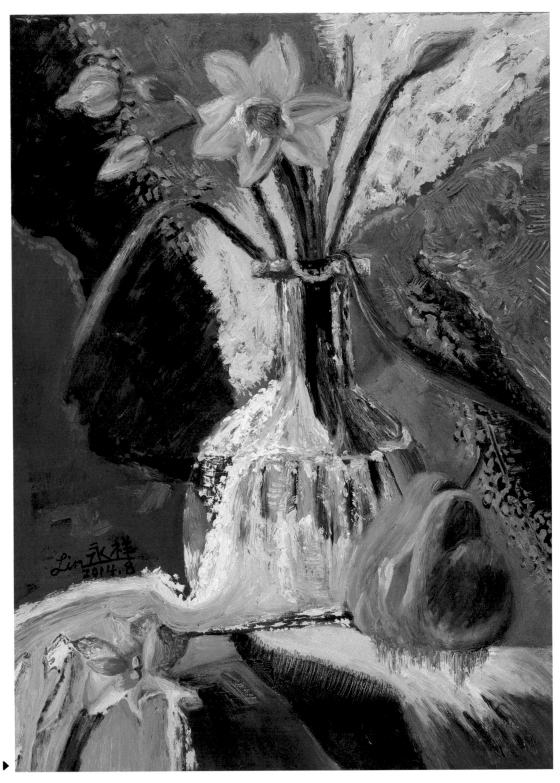

游惠君

- 2017 春風畫會社教館油畫聯展
- 2017 社教館油畫聯展
- 2017 鹿谷油畫聯展

逆光
53×45.5 公分
油畫 2017

鮮
53×45.5 公分
油畫 2017

囍
53×45.5 公分
油畫 2017

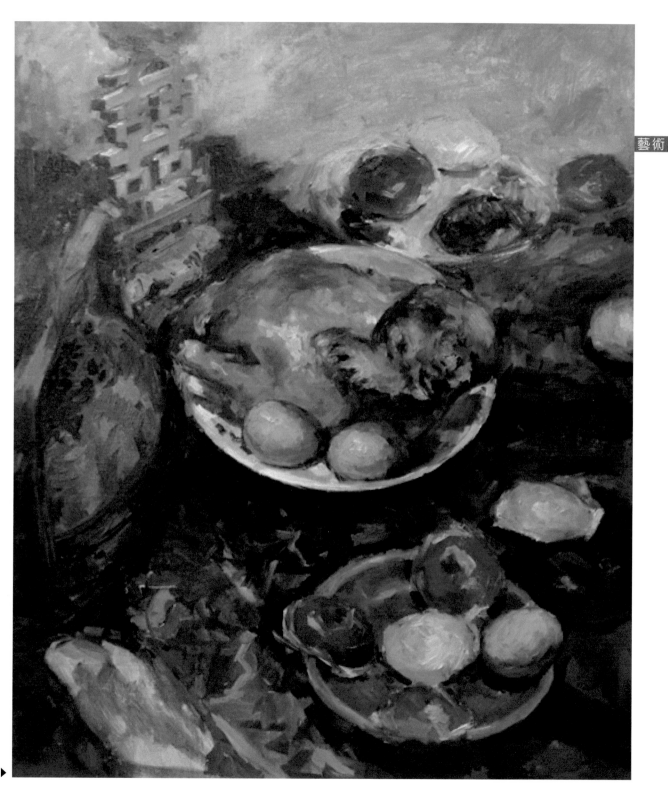

蔡 美 珠

- 高考錄取 -- 技藝職系美
 工設計
- 中華民國對外貿易發展
 協會全國大專院校產品
 與包裝設計展佳作
- 臺北市稅捐稽徵處宣導
 統一發票插畫及廣告設
 計比賽第三名

思
49×42 公分
蠟筆　2010 ▶

林淑敏

▪ 1981- 美術社社團美術
聯展 - 板橋
▪ 1987- 製鞋公會會長獎 -
設計競賽
▪ 2006- 花姿字韻創作個
展 - 台北市立社會教育
館

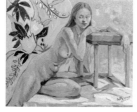

花樣年華
Young Age
65×53 公分
油畫　2016

豬腳石岩岸
Coast rocks
65×50 公分
油畫　2016

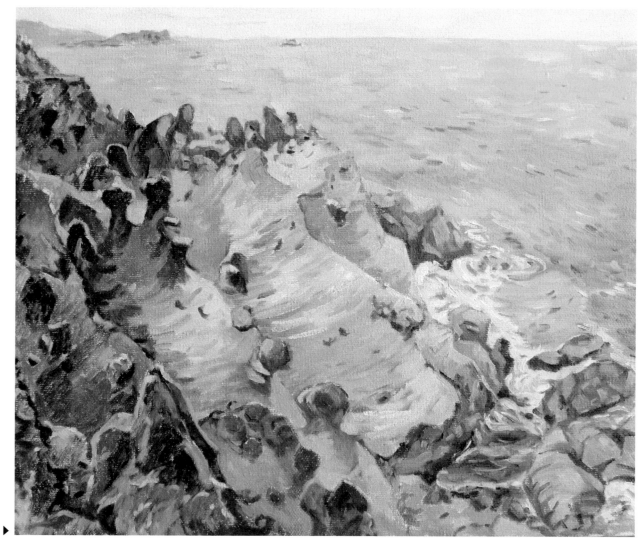

第一屆 校友會會長

鄭興國

民國 52 年 美工科工藝組畢業

學歷：

國立臺灣藝術專科學校美術工藝科

美國密蘇里聖路易芳邦大學藝術碩士

經歷：

國立臺灣藝術大學校友總會創會會員及監事

會召集人

國立臺灣藝術大學工藝。視傳系校友會

創會會長

國立臺灣藝術大學兼任講師

中華民國室內設計協會理事長

中華民國建築物室內設計專業技術人員協會

創會理事長

第二屆 校友會會長

李敦朗

民國 54 年 美工科產品組畢業

經歷：

民國 79 年美工科傑出校友

民國 94 年國立臺灣藝術大學 50 週年傑出

校友

國華廣告公司設計部

東盟纖維成衣廠廠長

東盟纖維新加坡成衣廠廠長

南山人壽松山營業處經理

亞洲藝術中心董事長自民國 71 年成立至今 A+Contemporary 董

事長

臺北東華扶輪第 16 屆社長

第三屆 校友會會長

陳陽春

民國 56 年 美工科設計組畢業

畫歷：

沉浸水彩藝術 50 餘年

畫展橫跨世界五大洲 208 次個展

有水彩畫大師、儒俠、文化大使等美譽

作品常設展於「總統府」、「大板根森林度 假村」、「鶯歌光點

美學館」、「指南宮陽 春畫苑」

獲聘 國立臺灣海洋大學 講座教授及美國田 納西大學榮譽教授

中國文藝協會「榮譽文藝 獎章」

中國攝影協會「榮譽博學 會士」

創辦「世界水彩華陽獎」 提倡水彩藝術，鼓勵後進

第四屆 校友會會長

王明川

民國 64 年美工科設計組畢業

經歷：

現任 臺灣室內設計專技協會 (TnAID) 輔導理事長

中國科技大學 (臺灣) 專任副教授 兼系主任

曾任

2002-2006 中華室內設計協會 (CSID) 理事長

2005-2006 亞太空間設計師聯合會 (APSDA) 主席

2008-2010 臺灣室內空間設計學會 (TSID) 理事長

2008-2012 中國科技大學室內設計系系主任

2012-2015 臺灣室內設計專技協會 (TnAID) 理事長

合協室內裝修國際有限公司設計總監

獲獎：

曾獲日本 (JCD)2004 國際商業空間大賞銅獎

主要設計作品：

宜蘭綠色博覽會生態殺手館

宜蘭縣立文化中心

佛光山臺北道場

法鼓山安和道場

匯泰建設辦公室、淡水別墅設計

高雄普賢寺

澳洲中天寺

中國科技大學校史館

第五屆 校友會會長

王世芳

民國 62 年美工科工藝組畢業

經歷：

現任 臺藝大校友總會 監事長、常務理事

臺藝大工藝系友會 理事長

中華民國陶藝學會理事

曾任 民國 77 年全國推行工藝教育優良教師獎

民國 73 年全省優良工藝教師獎

國中工藝教師三十年。

曾獲 師鐸獎、特殊優良教師

陶藝競賽曾獲歷史博物館雙年展佳作，金陶優選。

陶藝個展三次，聯展數十次。

國立台灣師範大學工藝研究所 畢業。

第六屆 校友會會長
陳志成
民國 54 年美工科裝飾組畢業
在校期間：
當選學校美術工藝學會 理事長
入選第十八屆全省美展
創辦「股計人」雜誌
得獎作品：
67 年榮獲第一屆時報廣告金像獎第四名
69 年榮獲中華民國美術設計大展第三名 (臺 北市立美術館展出)
榮譽職務：
69 年入選中華民國企業名人錄介紹
72 年當選中華民國美術設計協會總會第 10 屆、11 屆理事長
73 年榮膺國立藝專第十四屆傑出校友
76 年國立中正文化中心國家戲劇院及音樂 廳院徽及 CIS 設計召
　　集人
83 年入選中華民國企業經理名人
88 年榮膺教育部主辦技職教育名人
94 年榮膺國立臺灣藝術大學 50 週年傑出楷模校友
工作履歷：
國華廣告副理、遠東百貨 協理及總經理 特助
創立大展廣告公司、大未來國際行銷股份有限公司
迄今

第七屆 校友會會長
梁敏川
民國 53 年美工科設計組畢業
經歷：
10 年以上媒體廣告經驗
國泰建業廣告公司
國華廣告公司
日本電通廣告公司大阪支社
10 年以上室內設計事業經營管理
上海倫達建築設計公司藝術總監
上海方圓運動及休閒俱樂部設計藝術總監
臺灣花蓮理想度假飯店藝術總監
比傑設計公司總經理
梁敏川室內設計公司負責人
中華民國室內設計協會理事長
10 年以上度假飯店開發設計
(上海、臺灣、美國)

第八屆 校友會會長
林景政
民國 53 年美工科視傳設計組畢業
經歷：
2000-2012 台塑企業、南亞公司顧問、台塑石化顧問
2005 臺藝大五十週年校慶榮獲傑出楷模校友
1965-1999 服務於南亞塑膠公司
1998 臺藝大第 28 屆傑出校友
1987-1999 英國 ICI ZENECA 比賽金牌獎
　　　　　作品屢次獲得台塑文藝展金牌、銀牌獎
1985-1986 省展優選
1984 行政院金環獎比賽銀獎
1971 中華民國第一屆產品設計競賽第三名

第九屆 校友會會長
李進興
民國 66 年美工科工藝設計組畢業
經歷：
臺藝第三十屆傑出校友
臺藝五十週年傑出校友楷模
1978 年任職臺塑企業工業設計處
1985 年成立五色鳥文化事業有限公司，以 製作人文、自然生態、
海洋生態等電視節目 為主，曾製播過『昆蟲世界』、『探索蘭嶼」
『奇妙的昆蟲』、『瀛海水晶宮』『臺灣瑰寶』『黑潮』『臺灣
大地』等國家地理頻道 和公共電視系列節目，也曾為國家公園等
單 位製作過多部影片，曾多次獲得優良錄影帶 獎及金帶獎 -2010
年製作的「海探」影片 更獲得美國蒙大拿國際野生動物影展之
「電 影攝影優異獎」、「音效設計優異獎」、「水下攝影優異獎」
及「教育價值優異獎」等四 項大獎。
多年來一直關注臺灣的生態和環境保育並歷任臺北鳥會會長、中
華民國自然生態攝影學會理事長、臺灣環境資訊協會、臺灣野鳥
保育協會、新北市野鳥保育協會、中華鯨豚保 育協會等常務理
事、臺灣生態工法基金會董事等職，從事自然生態攝影已達四十
年。

第十屆 校友會會長

陳星辰

民國 57 年美工科裝飾組畢業

經歷：

曾任 東方廣告公司，負責歌林專戶室大世紀事業公司 (廣告影片製作) 副總經理平凡廣告公司董事長

1976 點子國際企業公司董事長 (新潮文具。 紙品、禮品生產、銷售)

1988 起重拾油畫筆，業餘時間皆用於畫畫、 展覽，直到 2008 退休後就專心於畫畫。

第十一屆 校友會會長

王 鼎

民國 60 年美工科工藝組畢業

經歷：

國立臺灣藝術大學視覺傳達設計及工藝設計學系兼任助理教授

中華蕭邦音樂文教基金會董事長

國立臺灣藝術大學傑出校友獎

第一屆全國十大設計師金龍獎

第一屆全國設計工程金廈獎

中華民國室內設計協會顧問委員

中華民國建築物室內裝專業技術人員協會 監事

王朝大酒店規劃設計施作

臺北國際花博生活館規劃設計施作

第十二屆 校友會會長

朱魯青

民國 57 年美工科工藝組畢業

經歷：

2006 年中國南京銀杏湖風景區 整體規劃設計

1996 年中國溫州市精神地標國際徵選首獎

1990 年創立嶺東大學視覺傳達系並任 系主任

1988 年高雄 228 和平公園精神地標徵選 首獎

1978 年亞哥花園整體規劃設計

1968 年明道中學校門設計徵選首獎

第十三屆 校友會會長

許靄雲

民國 58 年美工科設計組畢業

經歷：

任教臺北市立南門國中教師 33 年

秀實美術實驗中心、拾貝美術館藝術總監

2010 年水彩花舞、1996 年首次個展、1991 年許靄雲藝術饗宴等個展

1980 年臺北市資深教師四維獎

1983 年臺北市教具特優獎及水彩教材教法 佳作獎等

日本第 24 屆國際美展秀作賞

日本第 15 屆國際美展佳作賞

國立臺灣藝術大學傑出校友獎

國際參展：

釜山世界水彩大展、韓國奧運美展、日本大阪亞細亞國際水彩畫展等

現任 / 第十四屆 校友會會長

呂豪文

民國 66 年美工科工藝組畢業

經歷：

IDECO 品牌負責人

WEN'S DESIGN INC. 負責人

國立台灣藝術大學兼任副教授

國立台北科技大學兼任副教授

國立臺灣科技大學兼任副教授

中華工程學會 IEET 認證委員

台灣優良設計產品廠商協會常務理事

曾任中華民國工業設計協會理事 常務理事 常務監事

壓克力設計競賽、新一代設計競賽、台灣國際學生創意設計大賽、 A+ 設計競賽等評審委員

多次擔任公共藝術執行委員、評選委員

教育部大專院校設計類組評鑑委員

國立高雄師範大學藝術中心人體繪畫及雕塑個展

台韓藝術書國際聯展參展

國立台灣藝術大學國際展覽廳人體繪畫及雕塑個展

輔仁大學藝文館生活精品邀請個展

世界設計大會主題館百位設計師聯展

台灣設計博覽會主題館五十設計師聯展

多次獲得日本 G-MARK 獎及德國 IF 獎、RED DOT 獎

獲得國內翡翠首飾， 城市車， 傢俱， 玩具， 鐘錶， 珠寶， 電話亭等設計競賽共計 12 項重要獎項，

個人獲得專利將近 200 件

臺灣藝設大匯

作者 / 臺灣藝術大學 工藝‧視傳設計系校友會

發行人 / 陳本源

執行編輯 / 陳怡听

出版者 / 全華圖書股份有限公司

郵政帳號 / 0100836-1 號

印刷者 / 宏懋打字印刷股份有限公司

圖書編號 / 10483

初版一刷 / 2017 年 12 月

定價 / 新臺幣 600 元

ISBN / 978-986-463-725-6

全華圖書 / www.chwa.com.tw

全華網路書店 Open Tech / www.opentech.com.tw

若您對書籍內容、排版印刷有任何問題，歡迎來信指導 book@chwa.com.tw

臺北總公司 (北區營業處)
地址：23671 新北市土城區忠義路 21 號
電話：(02)2262-5666
傳眞：(02)6637-3695、6637-3696

南區營業處
地址：80769 高雄市三民區應安街 12 號
電話：(07)862-9123
傳眞：(07)862-5562

中區營業處
地址：40256 臺中市南區樹義一巷 26 號
電話：(04)2261-8485
傳眞：(04)3600-9806